zhōng　yīng　wén

中英文版
進階級

華語文書寫能力
習字本：

依國教院三等七級分類，
含英文釋意及筆順練習。

Chinese × English

5

編者序

　　自 2016 年起，朱雀文化一直經營習字帖專書。6 年來，我們一共出版了 10 本，雖然沒有過多的宣傳、縱使沒有如食譜書、旅遊書那樣大受青睞，但銷量一直很穩定，在出版這類書籍的路上，我們總是戰戰兢兢，期待把最正確、最好的習字帖專書，呈現在讀者面前。

　　這次，我們準備做一個大膽的試驗，將習字帖的讀者擴大，以國家教育研究院邀請學者專家，歷時 6 年進行研發，所設計的「臺灣華語文能力基準（Taiwan Benchmarks for the Chinese Language，簡稱 TBCL）」為基準，將其中的三等七級 3,100 個漢字字表編輯成冊，附上漢語拼音、筆順及每個字的英文解釋，希望對中文字有興趣的外國人，能一起來學習最美的中文字。

　　這一本中英文版的依照三等七級出版，第一～第三級為基礎版，分別有 246 字、258 字及 297 字；第四～第五級為進階版，分別有 499 字及 600 字；第六～第七級為精熟版，各分別有 600 字。這次特別分級出版，讓讀者可以循序漸進地學習之外，也不會因為書本的厚度過厚，而導致不好書寫。

　　進階版的字較基礎版略深，每一本也依筆畫順序而列，讀者可以由淺入深，慢慢練習，是一窺中文繁體字之美的最佳範本。希望本書的出版，有助於非以華語為母語人士學習，相信每日 3 ～ 5 字的學習，能讓您靜心之餘，也品出習字的快樂。

編輯部

如何使用本書 *How to use*

本書獨特的設計，讀者使用上非常便利。本書的使用方式如下，讀者可以先行閱讀，讓學習事半功倍。

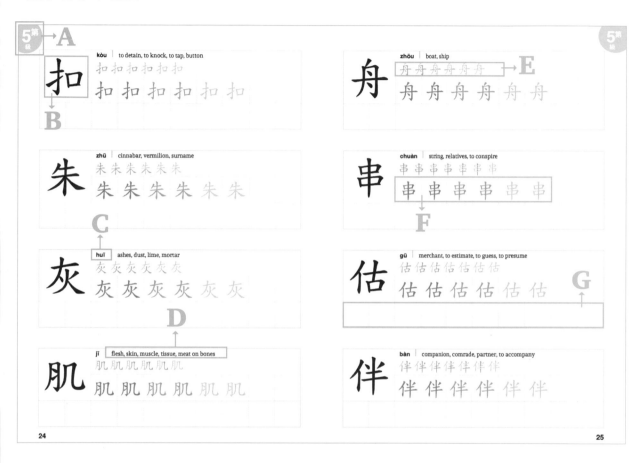

A. **級數**：明確的分級，讀者可以了解此冊的級數。

B. **中文字**：每一個中文字的字體。

C. **漢語拼音**：可以知道如何發音，自己試著練看看。

D. **英文解釋**：該字的英文解釋，非以華語為母語人士可以了解這字的意思；而當然熟悉中文者，也可以學習英語。

E. **筆順**：此字的寫法，可以多看幾次，用手指先行練習，熟悉此字寫法。

F. **描紅**：依照筆順一個字一個字描紅，描紅會逐漸變淡，讓練習更有挑戰。

G. **練習**：描紅結束後，可以自己練習寫寫看，加深印象。

目錄 *content*

有趣的
中文字

有趣的中文字

在《華語文書寫能力習字本中英文版》基礎級1～3冊中，在「練字的基本功」的單元裡，讀者們學習到練習寫字前的準備、基礎筆畫及筆順基本原則，透過一筆一畫的學習，開始領略寫字的樂趣，此單元特別說明中文字的結構，透過一些有趣的方式，更了解中文字。

中國的文字，起源很早。早在三、四千年前就有「甲骨文」的出現，是目前發現的最早的中國文字。中國文字的形體筆畫，經過許多朝代的改變，從甲骨文、金文、篆文、隸書……，一直演變到「楷書」，才算穩定下來。

也因為時代的變遷，中國文字每個朝代都有增添，不斷地創造出新的字。想一想，這些新字的製作是根據什麼原則？如果我們懂得這些造字的原則，那麼我們認字就變得很容易了。

因此，想要認識中文，得先識字；要識字，從了解文字的創造入手最容易。

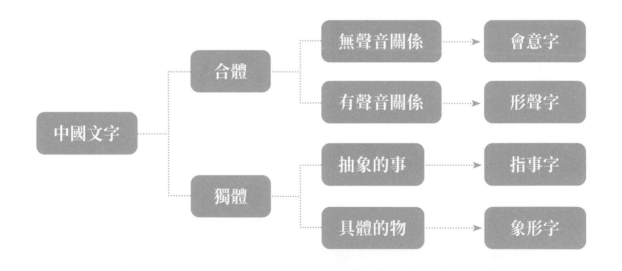

◆ **認識獨體字、合體字**

想要了解中文字，先簡單地介紹何謂「獨體字」、什麼叫「合體字」。

粗略地來分析繁體中文字結構可分為「獨體字」和「合體字」兩種。

如果一個象形文字就能構成的文字，例如：手、大、力等，就叫做「獨體字」；而合體字，就是兩個以上的象形文字合組而成的國字，如：「打」、「信」、「張」等。

常見獨體字	八、二、兒、川、心、六、人、工、入、上、下、正、丁、月、幾、己、韭、人、山、手、毛、水、土、本、甘、口、人、日、土、王、月、馬、車、貝、火、石、目、田、蟲、米、雨等。
常見合體字	伐、取、休、河、張、球、分、戀、思、台、需、架、旦、墨、弊、型、些、墅、想、照、河、揮、模、聯、明、對、刻、微、膨、概、轍、候等。

◆ 用圖表達具體意義的「象形」字

中文字的起源和其他古老的文字一樣，都是以圖畫文字為開始，從早期的甲骨文就可一窺一二，甲骨文中保留了這些文字外貌的形象，這些文字是依照物體形狀彎彎曲曲地描繪出來，這些「像」物體「形」狀的文字，叫「象形字」，是文字最早的起源。

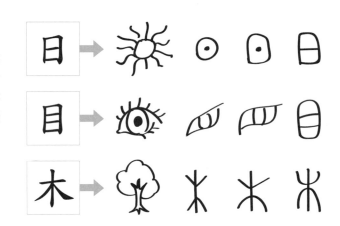

◆ 表達抽象意義的「指事」字

「象形字」多了之後，人們發現有一些字，無法用具體的形象畫出來，例如「上」、「下」、「左」、「右」等，因此就將一些簡單的抽象符號，加在原本的象形文字上，而造出新的字，來表達一個新的意思。這種造字的方式，叫做「指事」字。

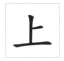 古字的上字是「⌣」，在「⌣」上面加上一畫，表示上面的意思。

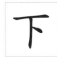 古字的下字是「⌢」，在「⌢」下面加上一畫，表示下面的意思。

 「本」字的本意是樹根的意思。因此在象形字「木」字下端加上一個指示的符號，用來表達是「根」所在的部位。

 如果要表達樹梢部位，就在象形字「木」字的上部加一個指示的符號，就成為「末」字。

◆ 結合象形符號的「會意」字

有了「象形」字及「指事」字之後，古人發現文字還是不夠用，因此，再把兩個或兩個以上的象形字結合在一起，而創了新的意思，叫做「會意」字。會意是為了補救象形和指事的侷限而創造出來的造字方法，和象形、指事相比，會意字可以造出許多字，同時也可以表示很多抽象的意義。

例如：「森」字由三個「木」組成，一個「木」字表示一棵樹：兩個「木」字表示「林」；三個「木」字結合在一起，表示眾多的樹木。由此可見，從「木」到「林」到「森」，就可以表達出不同的抽象概念。

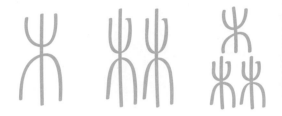

會意字可以用一樣的象形字做出新的字，例如林、比（並列式）；哥、多（重疊式）；森、晶（品字式）等；也可以用不同的象形字做出新的字，像是「明」字由「日」和「月」兩個字構成，日月照耀，有「光明」、「明亮」的意思。

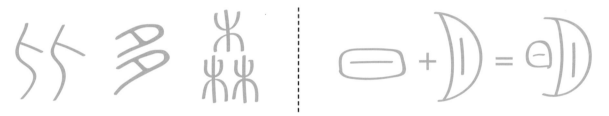

◆ 讓文字量大增的「形聲」字

在前面說的象形字、指事字、會意字，都是表「意思」的文字，文字本身沒有標音功能，當初造字時怎麼唸就怎麼發音；然後文化越來越悠久，文字量相對需求就越大，於是將已約定俗成的單音節字做為「聲符」，將表達意義的「意符」合在一起，產生出新的音意合成字，「聲符」代表發音的部分、「意符」即形旁，就是所的「形聲」字。「形聲」字的出現，大量解決了意的表達及字的讀音，因為造字方法簡單，而且結構變化多，使得文字量大增，因此中文字有很多是形聲字。

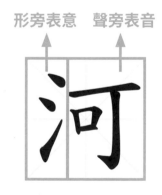

在國語日報出版的《有趣的中文字》中，就有幾個明顯的例子，作者陳正治寫到：「我們形容美好的淨水叫『清』；清字便是在青的旁邊加個水。形容美好的日子叫『晴』，『晴』字便是在青的旁邊加個日……。」至於「『精』字本來的意思便是去掉粗皮的米。在青的旁邊加個眼睛的目便是『睛』字，睛是可以看到美好東西的眼球。青旁邊加個言，便是『請』，請是有禮貌的話。青旁邊加個心，便是『情』，情是由美好的心產生的。其他如菁、靖也都有『美好』的意思。」這些都是非常有趣的形聲字，透過這樣的學習，中文字更有趣了！

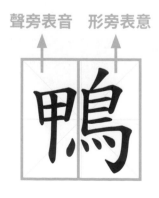

◆ 不好懂的轉注與假借

六書除了「象形」、「指事」、「會意」、「形聲」之外，還有「轉注」及「假借」字。象形、會意、指事、形聲是六書中基本的造字法，至於轉注和假借則是衍生出來的造字方法。

文字創造並不是只有一個人、一個時代，或是一個地區來創造，因為時空背景的不同，導致相同的意義卻有了不同的字，因此有了「轉注」的法則，來相互解釋彼此的意義。

舉例來說，「纏」字的意思是用繩索「繞」著物體；而「繞」字是用繩索「纏」著物體，因此「纏」和「繞」兩字意義相通，互為轉注字。

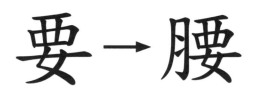

而「假借」字，就是古代的人碰到「有音無字」的事物，又需要以文字來表達時，就用其他的「同音字」或「近音字」來代替。像「難」字，本意是指一種叫「難」的鳥，「隹」為代表鳥類的意符，後來被假借為難易的「難」；又如「要」字，本指身體的腰部，像人的形狀，被借去用成「重要」的「要」，只好再造一個「腰」來取代「要」，因此「要」為假借字，「腰」為轉注字。

$$要 \rightarrow 腰$$

中英文版
進階 級

5

jǐ | small table

几　几　几

几　几　几　几　几　几

wáng | death, destruction, to lose, to perish

亡　亡　亡

亡　亡　亡　亡　亡　亡　亡

fán | any, every, all, common, ordinary

凡　凡　凡

凡　凡　凡　凡　凡　凡

gōng | bow, curved, arched

弓　弓　弓

弓　弓　弓　弓　弓　弓

予 | **yǔ** | to give, to award

予 予 予 予

予 予 予 予 予 予

仇 | **chóu** | enemy, hatred, enmity

仇 仇 仇 仇

仇 仇 仇 仇 仇 仇

勿 | **wù** | must not, do not, without, never

勿 勿 勿 勿

勿 勿 勿 勿 勿 勿

爪 | **zhǎo** | claws, nails, talons

爪 爪 爪 爪

爪 爪 爪 爪 爪 爪

quǎn | dog

犬 犬 犬 犬

犬 犬 犬 犬 犬 犬

fá | poor, short, lacking, tired

乏 乏 乏 乏

乏 乏 乏 乏 乏 乏

xiān | god, fairy, immortal, transcendent

仙 仙 仙 仙 仙

仙 仙 仙 仙 仙 仙

tū | to protrude, to bulge out, convex

凸 凸 凸 凸 凸

仍 仍 仍 仍 仍 仍

凹

āo | concave, hollow, depressed, pass, valley

凹 凹 凹 凹 凹

凹 凹 凹 凹 凹 凹

刊

kān | publication, periodical, to publish, to print

刊 刊 刊 刊 刊

刊 刊 刊 刊 刊 刊

匆

cōng | hastily, hurriedly, in a rush

匆 匆 匆 匆 匆

匆 匆 匆 匆 匆 匆

召

zhào | imperial decree, to summon, to call, to beckon

召 召 召 召 召

召 召 召 召 召 召

dīng | to persistently exhort or urge, sting (as of an insect)

叮

叮 叮 叮 叮 叮

叮 叮 叮 叮 叮 叮

yùn | pregnant, pregnancy

孕

孕 孕 孕 孕 孕

孕 孕 孕 孕 孕 孕

ní | Buddhist nun, used in transliterations

尼

尼 尼 尼 尼 尼

尼 尼 尼 尼 尼 尼

jù | large, huge, gigantic, chief

巨

巨 巨 巨 巨

巨 巨 巨 巨 巨 巨

yòu | infant, young child, immature

幼

幼 幼 幼 幼 幼

幼 幼 幼 幼 幼 幼

dàn | dawn, morning, day

旦

旦 旦 旦 旦 旦

旦 旦 旦 旦 旦 旦

wǎ | tile, pottery, earthenware

瓦

瓦 瓦 瓦 瓦 瓦

瓦 瓦 瓦 瓦 瓦 瓦

gān | sweet, tasty, willing

甘

甘 甘 甘 甘 甘

甘 甘 甘 甘 甘 甘

矛

máo | spear, lance

矛 矛 矛 矛 矛

矛 矛 令 令 令 令

穴

xué | cave, den, hole

穴 穴 穴 穴 穴

穴 穴 穴 穴 穴 穴

仰

yǎng | raise the head to look, look up to, rely on, admire

仰 仰 仰 仰 仰 仰

仰 仰 仰 仰 仰 仰

仲

zhòng | middle brother, go between, mediator, surname

仲 仲 仲 仲 仲 仲

仲 仲 仲 仲 仲 仲

仿 **fǎng** | to imitate, to copy, fake, as if

仿 仿 仿 仿 仿 仿

仿 仿 仿 仿 仿 仿

企 **qǐ** | to plan a project, to stand on tiptoe

企 企 企 企 企 企

企 企 企 企 企 企

伍 **wǔ** | five, company of five, troops

伍 伍 伍 伍 伍 伍

伍 伍 伍 伍 伍 伍

伙 **huǒ** | companion, colleague, utensils

伙 伙 伙 伙 伙 伙

伙 伙 伙 伙 伙 伙

兇

xiōng | atrocious, brutal, ferocious

兇 兇 兇 兇 兇 兇

兇 兇 兇 兇 兇 兇

划

huà | to row or paddle a boat, to scratch, to plan, profitable

划 划 划 划 划 划

划 划 划 划 划 划

列

liè | a line, to arrange, to classify

列 列 列 列 列 列

列 列 列 列 列 列

匠

jiàng | artisan, craftsman, workman

匠 匠 匠 匠 匠 匠

匠 匠 匠 匠 匠 匠

宅

zhái | residence, dwelling, home, grave

宅 宅 宅 宅 宅 宅

宅 宅 宅 宅 宅 宅

宇

yǔ | building, house, room, structure, space, the universe

宇 宇 宇 宇 宇 宇

宇 宇 宇 宇 宇 宇

寺

sì | court, office, temple, monastery

寺 寺 寺 寺 寺 寺

寺 寺 寺 寺 寺 寺

托

tuō | to raise, to support, to entrust, to rely on

托 托 托 托 托 托

托 托 托 托 托 托

扣

kòu | to detain, to knock, to tap, button

扣扣扣扣扣扣

扣 扣 扣 扣 扣 扣

朱

zhū | cinnabar, vermilion, surname

朱朱朱朱朱朱

朱 朱 朱 朱 朱 朱

灰

huī | ashes, dust, lime, mortar

灰灰灰灰灰灰

灰 灰 灰 灰 灰 灰

肌

jī | flesh, skin, muscle, tissue, meat on bones

肌肌肌肌肌肌

肌 肌 肌 肌 肌 肌

舟
zhōu | boat, ship

舟 舟 舟 舟 舟 舟

舟 舟 舟 舟 舟 舟

串
chuàn | string, relatives, to conspire

串 串 串 串 串 串 串

串 串 串 串 串 串

估
gū | merchant, to estimate, to guess, to presume

估 估 估 估 估 估 估

估 估 估 估 估 估

伴
bàn | companion, comrade, partner, to accompany

伴 伴 伴 伴 伴 伴 伴

伴 伴 伴 伴 伴 伴

佔

zhàn | to possess, to usurp, to take by force

佔 佔 佔 佔 佔 佔 佔

佔 佔 佔 佔 佔 佔

佛

fú | Buddha, Buddhist

佛 佛 佛 佛 佛 佛 佛

佛 佛 佛 佛 佛 佛

判

pàn | to judge, to discriminate, to conclude

判 判 判 判 判 判 判

判 判 判 判 判 判

刪

shān | to delete, to cut, to censor

刪 刪 刪 刪 刪 刪 刪

刪 刪 刪 刪 刪 刪

吩

fēn | to order, to command, to instruct

吩 吩 吩 吩 吩 吩 吩

吩 吩 吩 吩 吩 吩

含

hán | to hold in the mouth, to contain, to cherish

含 含 含 含 含 含 含

含 含 含 含 含 含

均

jūn | equal, even, fair, level, uniform, also, too

均 均 均 均 均 均 均

均 均 均 均 均 均

夾

jiā | to support, to be wedged between

夾 夾 夾 夾 夾 夾 夾

夾 夾 夾 夾 夾 夾

妙

miào | mysterious, subtle, clever, exquisite, wonderful

妙 妙 妙 妙 妙 妙 妙

妙 妙 妙 妙 妙 妙

妝

zhuāng | adornment, make-up, to dress up, to use make-up

妝 妝 妝 妝 妝 妝 妝

妝 妝 妝 妝 妝 妝

粧

zhuāng | adornment, make-up, to dress up, to use make-up

粧 粧 粧 粧 粧 粧 粧 粧 粧 粧 粧 粧

粧 粧 粧 粧 粧 粧

妨

fáng | damage, harm, to impede, to obstruct, to undermine

妨 妨 妨 妨 妨 妨 妨

妨 妨 妨 妨 妨 妨

| 宋 | **sòng** | the Song dynasty, surname |

宋 宋 宋 宋 宋 宋 宋

宋 宋 宋 宋 宋 宋

| 尿 | **niào** | urine, to urinate |

尿 尿 尿 尿 尿 尿 尿

尿 尿 尿 尿 尿 尿

| 屁 | **pì** | to break wind, to fart, the buttocks |

屁 屁 屁 屁 屁 屁 屁

屁 屁 屁 屁 屁 屁

| 巫 | **wū** | wizard, sorcerer, witch, shaman |

巫 巫 巫 巫 巫 巫 巫

巫 巫 巫 巫 巫 巫

序

xù | order, sequence, series, preface

序序序序序序序

序 序 序 序 序 序

戒

jiè | to warn, to admonish, to swear off, to avoid

戒戒戒戒戒戒戒

戒 戒 戒 戒 戒 戒

扶

fú | to support, to protect, to help

扶扶扶扶扶扶扶

扶 扶 扶 扶 扶 扶

批

pī | comment, criticism, batch, lot, wholesale

批批批批批批批

批 批 批 批 批 批

抄

chāo | copy, plagiarism, to confiscate, to seize

抄 抄 抄 抄 抄 抄 抄

抄 抄 抄 抄 抄 抄

抖

dǒu | to tremble, to shake, to rouse

抖 抖 抖 抖 抖 抖 抖

抖 抖 抖 抖 抖 抖

抗

kàng | to defy, to fight, to resist

抗 抗 抗 抗 抗 抗 抗

抗 抗 抗 抗 抗 抗

攻

gōng | to accuse, to assault, to criticize

攻 攻 攻 攻 攻 攻 攻

攻 攻 攻 攻 攻 攻

杜

dù | to prevent, to restrict, to stop, surname

杜杜杜杜杜杜杜

杜 杜 杜 杜 杜 杜

沈

chén | to sink, to submerge, addicted, surname

沈沈沈沈沈沈沈

沈 沈 沈 沈 沈 沈

沉

chén | to sink, to submerge, profound, deep

沉沉沉沉沉沉沉

沉 沉 沉 沉 沉 沉

災

zāi | disaster, catastrophe, calamity

災災災災災災災

災 災 災 災 災 災

láo | pen, prison, stable, fast, firm, secure

牢 牢 牢 牢 牢 牢 牢

牢 牢 牢 牢 牢 牢

zào | soap, black, menial servant

皂 皂 皂 皂 皂 皂 皂

皂 皂 皂 皂 皂 皂

xiù | elegant, graceful, refined, flowing, luxuriant

秀 秀 秀 秀 秀 秀 秀

秀 秀 秀 秀 秀 秀

liáng | good, virtuous, respectable

良 良 良 良 良 良 良

良 良 良 良 良 良

谷

gǔ | valley, gorge, ravine

谷 谷 谷 谷 谷 谷 谷

谷 谷 谷 谷 谷 谷

赤

chì | red, scarlet, blushing, bare, naked

赤 赤 赤 赤 赤 赤 赤

赤 赤 赤 赤 赤 赤

防

fáng | to protect, to defend, to guard against

防 防 防 防 防 防

防 防 防 防 防 防

佩

pèi | belt ornament, pendant, wear at waist, tie to the belt, respect

佩 佩 佩 佩 佩 佩 佩 佩

佩 佩 佩 佩 佩 佩

供

gōng | to provide, to supply **gòng** | sacrificial offering, to confess

供供供供供供供供

供 供 供 供 供 供

依

yī | to rely on, to consent, to obey, according to

依依依依依依依依

依 依 依 依 依 依

刮

guā | to shave, to scrape, to blow

刮刮刮刮刮刮刮刮

刮 刮 刮 刮 刮 刮

券

quàn | bond, certificate, deed, ticket, contract

券券券券券券券券

券 券 券 券 券 券

xié | to assist, to cooperate, to join, to harmonize

協 協 協 協 協 協 協 協

協 協 協 協 協 協

juǎn | to roll up, classifier for books, paintings: volume, scroll

卷 卷 卷 卷 卷 卷 卷 卷

卷 卷 卷 卷 卷 卷

juàn | book, volume, chapter, examination paper

fù | to instruct, to order

咐 咐 咐 咐 咐 咐 咐 咐

咐 咐 咐 咐 咐 咐

píng | plain, level ground

坪 坪 坪 坪 坪 坪 坪 坪

坪 坪 坪 坪 坪 坪

奔

bēn | to rush about, to run, to flee

奔 奔 奔 奔 奔 奔 奔 奔

奔 奔 奔 奔 奔 奔

委

wěi | to appoint, to commission, to send

委 委 委 委 委 委 委 委

委 委 委 委 委 委

孟

mèng | first in a series, great, eminent

孟 孟 孟 孟 孟 孟 孟 孟

孟 孟 孟 孟 孟 孟

孤

gū | orphaned, alone, lonely, solidary

孤 孤 孤 孤 孤 孤 孤 孤

孤 孤 孤 孤 孤 孤

宗

zōng | ancestry, clan, family, lineage, religion, sect

宗宗宗宗宗宗宗宗

宗　宗　宗　宗　宗　宗

官

guān | official, public servant

官官官官官官官官

官　官　官　官　官　官

宙

zhòu | space, time, space-time

宙宙宙宙宙宙宙宙

宙　宙　宙　宙　宙　宙

尚

shàng | still, yet, even, fairly, rather

尚尚尚尚尚尚尚尚

尚　尚　尚　尚　尚　尚

居

jiè | deadline, period, measure word for elections, meetings

居 居 居 居 居 居 居 居

居 居 居 居 居 居

岩

yán | cliff, rocks, mountain

岩 岩 岩 岩 岩 岩 岩 岩

岩 岩 岩 岩 岩 岩

延

yán | to defer, to delay, to postpone, to extend, to prolong

延 延 延 延 延 延

延 延 延 延 延 延

彼

bǐ | that, those, the other

彼 彼 彼 彼 彼 彼 彼 彼

彼 彼 彼 彼 彼 彼

zhōng | loyalty, devotion, fidelity

忠 忠 忠 忠 忠 忠 忠 忠

忠 忠 忠 忠 忠 忠

bù | frightened, terrified

怖 怖 怖 怖 怖 怖 怖 怖

怖 怖 怖 怖 怖 怖

yí | gladness, joy, pleasure, harmony

怡 怡 怡 怡 怡 怡 怡 怡

怡 怡 怡 怡 怡 怡

chéng | to undertake, to bear, to accept a duty, inheritance

承 承 承 承 承 承 承 承

承 承 承 承 承 承

抵

dǐ | to resist, to arrive, mortgage

抵抵抵抵抵抵抵抵

抵 抵 抵 抵 抵 抵

抽

chōu | to draw out, to pull out, to sprout

抽抽抽抽抽抽抽抽

抽 抽 抽 抽 抽 抽

拆

chāi | to break open, to split up, to tear apart

拆拆拆拆拆拆拆拆

拆 拆 拆 拆 拆 拆

拒

jù | to defend, to ward off, to refuse

拒拒拒拒拒拒拒

拒 拒 拒 拒 拒 拒

拖

tuō | to drag, to haul, to tow, to delay

拖拖拖拖拖拖拖拖

拖 拖 拖 拖 拖 拖

斧

fǔ | axe, hatchet, to chop, to hew

斧斧斧斧斧斧斧斧

斧 斧 斧 斧 斧 斧

昌

chāng | sunlight, good, proper, prosperous

昌昌昌昌昌昌昌昌

昌 昌 昌 昌 昌 昌

昔

xī | past, former, ancient

昔昔昔昔昔昔昔昔

昔 昔 昔 昔 昔 昔

松 | **sōng** | pine tree, fir tree

松松松松松松松松

松 松 松 松 松 松

板 | **bǎn** | board, plank, plate, slab, unnatural, stiff

板板板板板板板板

板 板 板 板 板 板

氛 | **fēn** | air, atmosphere

氛氛氛氛氛氛氛氛

氛 氛 氛 氛 氛 氛

沾 | **zhān** | to moisten, to soak, to wet, to touch

沾沾沾沾沾沾沾沾

沾 沾 沾 沾 沾 沾

沿

yán | to follow a course, to go along

沿沿沿沿沿沿沿沿

沿 沿 沿 沿 沿 沿

波

bō | waves, ripples, breakers, undulations

波波波波波波波波

波 波 波 波 波 波

泥

nì | obstinate, stubborn

泥泥泥泥泥泥泥泥

泥 泥 泥 泥 泥 泥

版

bǎn | printing block, edition, register, volume, version

版版版版版版版版

版 版 版 版 版 版

牧

mù | shepherd, to tend cattle

牧牧牧牧牧牧牧牧

牧　牧　牧　牧　牧　牧

盲

máng | blind, shortsighted, unperceptive

盲盲盲盲盲盲盲盲

盲　盲　盲　盲　盲　盲

肩

jiān | shoulders, to shoulder, to bear

肩肩肩肩肩肩肩肩

肩　肩　肩　肩　肩　肩

肺

fèi | lungs

肺肺肺肺肺肺肺肺

肺　肺　肺　肺　肺　肺

臥

wò | to crouch, to lie down

臥 臥 臥 臥 臥 臥 臥 臥

臥 臥 臥 臥 臥 臥

芬

fēn | aroma, fragrance, perfume

芬 芬 芬 芬 芬 芬 芬 芬

芬 芬 芬 芬 芬 芬

芳

fāng | fragrant, beautiful, virtuous

芳 芳 芳 芳 芳 芳 芳

芳 芳 芳 芳 芳 芳

芽

yá | bud, shoot, sprout

芽 芽 芽 芽 芽 芽 芽 芽

芽 芽 芽 芽 芽 芽

返

fǎn | to restore, to return, to revert to

返 返 返 返 返 返 返

返 返 返 返 返 返

阻

zǔ | to hinder, to impede, to obstruct, to oppose

阻 阻 阻 阻 阻 阻 阻

阻 阻 阻 阻 阻 阻

侵

qīn | to invade, to encroach upon, to raid

侵 侵 侵 侵 侵 侵 侵 侵 侵

侵 侵 侵 侵 侵 侵

冠

guàn | cap, crown, headgear　　**guān** | to put on a hat, to be first

冠 冠 冠 冠 冠 冠 冠 冠 冠

冠 冠 冠 冠 冠 冠

miǎn | to endeavor, to make an effort, to urge

勉

勉勉勉勉勉勉勉勉勉

勉 勉 勉 勉 勉 勉

ké | to cough

咳

咳咳咳咳咳咳咳咳咳

咳 咳 咳 咳 咳 咳

āi | sad, mournful, pitiful, to pity, to grieve

哀

哀哀哀哀哀哀哀哀哀

哀 哀 哀 哀 哀 哀

āi | interjection of surprise

哎

哎哎哎哎哎哎哎

哎 哎 哎 哎 哎 哎

奏 **zòu** | to play, to memorialize, to report

奏 奏 奏 奏 奏 奏 奏 奏 奏

奏 奏 奏 奏 奏 奏

姻 **yīn** | relatives by marriage

姻 姻 姻 姻 姻 姻 姻 姻 姻

姻 姻 姻 姻 姻 姻

姿 **zī** | grace, good looks, bearing, poise, posture

姿 姿 姿 姿 姿 姿 姿 姿 姿

姿 姿 姿 姿 姿 姿

威 **wēi** | might, power, prestige, to dominate

威 威 威 威 威 威 威 威 威

威 威 威 威 威 威

帝

dì | supreme ruler, emperor, god

帝帝帝帝帝帝帝帝帝

帝 帝 帝 帝 帝 帝

幽

yōu | quiet, secluded, tranquil, dark

幽幽幽幽幽幽幽幽幽

幽 幽 幽 幽 幽 幽

怒

nù | anger, passion, rage

怒怒怒怒怒怒怒怒怒

怒 怒 怒 怒 怒 怒

怨

yuàn | to blame, to complain, to hate, enmity, resentment

怨怨怨怨怨怨怨怨怨

怨 怨 怨 怨 怨 怨

恢

huī | to restore, to recover, great, immense, vast

恢 恢 恢 恢 恢 恢 恢 恢 恢

恢 恢 恢 恢 恢 恢

恨

hèn | to dislike, to hate, to resent

恨 恨 恨 恨 恨 恨 恨 恨 恨

恨 恨 恨 恨 恨 恨

恰

qià | just, exactly, precisely, proper

恰 恰 恰 恰 恰 恰 恰 恰 恰

恰 恰 恰 恰 恰 恰

扁

biǎn | flat, board, sign, tablet　**piān** | small boat

扁 扁 扁 扁 扁 扁 扁 扁 扁

扁 扁 扁 扁 扁 扁

kuò | to embrace, to enclose, to include

括

括括括括括括括括括

括 括 括 括 括 括

pīn | to link, to join together, to incorporate

拼

拼拼拼拼拼拼拼拼拼

拼 拼 拼 拼 拼 拼

shí | to collect, to pick up, to tidy up, ten (bankers' anti-fraud numeral)

拾

拾拾拾拾拾拾拾拾拾

拾 拾 拾 拾 拾 拾

shī | to grant, to bestow, to act, surname

施

施施施施施施施施施

施 施 施 施 施 施

yìng | to project, to reflect, to shine

映

映映映映映映映映映

映 映 映 映 映 映

mǒu | some, someone, a certain thing or person

某

某某某某某某某某某

某 某 某 某 某 某

róu | soft, supple, gentle, flexible

柔

柔柔柔柔柔柔柔柔柔

柔 柔 柔 柔 柔 柔

zhù | to lean on, pillar, post, support

柱

柱柱柱柱柱柱柱柱柱

柱 柱 柱 柱 柱 柱

liǔ | willow tree, surname

柳柳柳柳柳柳柳柳柳

柳 柳 柳 柳 柳 柳

tàn | carbon, charcoal, coal

炭炭炭炭炭炭炭炭炭

炭 炭 炭 炭 炭 炭

pào | cannon, artillery　　**páo** | to sauté, to fry

炮炮炮炮炮炮炮炮炮

炮 炮 炮 炮 炮 炮

líng | the tinkling of jewelry

玲玲玲玲玲玲玲玲玲

玲 玲 玲 玲 玲 玲

shān | coral

珊

珊 珊 珊 珊 珊 珊 珊 珊 珊

珊 珊 珊 珊 珊 珊

jiē | all, every, everybody

皆

皆 皆 皆 皆 皆 皆 皆 皆 皆

皆 皆 皆 皆 皆 皆

huáng | royal, imperial, ruler, superior

皇

皇 皇 皇 皇 皇 皇 皇 皇 皇

皇 皇 皇 皇 皇 皇

pén | basin, bowl, pot, tub

盆

盆 盆 盆 盆 盆 盆 盆 盆 盆

盆 盆 盆 盆 盆 盆

盾

dùn | shield, Dutch guilder

盾盾盾盾盾盾盾盾盾

盾 盾 盾 盾 盾 盾

胃

wèi | stomach

胃胃胃胃胃胃胃胃胃

胃 胃 胃 胃 胃 胃

胎

tāi | embryo, fetus, car tire

胎胎胎胎胎胎胎胎胎

胎 胎 胎 胎 胎 胎

胡

hú | recklessly, foolishly, wildly

胡胡胡胡胡胡胡胡胡

胡 胡 胡 胡 胡 胡

致 | zhì | to send, to present, to deliver, to cause, consequence

致 致 致 致 致 致 致 致 致

致 致 致 致 致 致

苗 | miáo | sprouts, Miao nationality

苗 苗 苗 苗 苗 苗 苗 苗 苗

苗 苗 苗 苗 苗 苗

茄 | jiā | eggplant

茄 茄 茄 茄 茄 茄 茄 茄 茄

茄 茄 茄 茄 茄 茄

衫 | shān | shirt, robe, jacket, gown

衫 衫 衫 衫 衫 衫 衫 衫

衫 衫 衫 衫 衫 衫

pò | to compel, to force, pressing, urgent

迫 迫 迫 迫 迫 迫 迫 迫

迫 迫 迫 迫 迫 迫

shù | to express, to state, to narrate, to tell

述 述 述 述 述 述 述 述

述 述 述 述 述 述

jiāo | suburbs, outskirts, wasteland, open space

郊 郊 郊 郊 郊 郊 郊 郊

郊 郊 郊 郊 郊 郊

jiàng | to descend, to fall, to drop, to lower

降 降 降 降 降 降 降 降

降 降 降 降 降 降

xiáng | to surrender, to capitulate, to subdue, to tame

限

xiàn | boundary, limit, line

限 限 限 限 限 限 限 限

限 限 限 限 限 限

革

gé | leather, animal hide, to reform, to remove

革 革 革 革 革 革 革 革 革

革 革 革 革 革 革

俱

jù | all, together, accompany

俱 俱 俱 俱 俱 俱 俱 俱 俱

俱 俱 俱 俱 俱 俱

倆

liǎ | two, a pair, a couple

倆 倆 倆 倆 倆 倆 倆 倆 倆

倆 倆 倆 倆 倆 倆

倉

cāng | granary, barn, cabin, berth

倉倉倉倉倉倉倉倉倉倉

倉 倉 倉 倉 倉 倉

倍

bèi | to double, to increase or multiply

倍倍倍倍倍倍倍倍倍倍

倍 倍 倍 倍 倍 倍

倦

juàn | tired, weary

倦倦倦倦倦倦倦倦倦倦

倦 倦 倦 倦 倦 倦

准

zhǔn | standard, accurate, to permit, to approve, to allow

准准准准准准准准准准

准 准 准 准 准 准

凍

dòng | cold, to freeze, to congeal, jelly

凍凍凍凍凍凍凍凍凍凍

凍 凍 凍 凍 凍 凍

哦

ó | oh? really? is that so?

哦哦哦哦哦哦哦哦哦哦

哦 哦 哦 哦 哦 哦

哲

zhé | wise, sagacious, wise man, philosopher

哲哲哲哲哲哲哲哲哲哲

哲 哲 哲 哲 哲 哲

哼

hēng | to hum, to sing softly, to moan, to groan

哼哼哼哼哼哼哼哼哼哼

哼 哼 哼 哼 哼 哼

mái | to bury, to conceal, to plant

埋 埋 埋 埋 埋 埋 埋 埋 埋

埋 埋 埋 埋 埋 埋

mán | to complain, to grumble (about), to reproach, to blame

zǎi | to slaughter, to butcher, to govern, to rule

宰 宰 宰 宰 宰 宰 宰 宰 宰 宰

宰 宰 宰 宰 宰 宰

yàn | banquet, feast, to entertain

宴 宴 宴 宴 宴 宴 宴 宴 宴 宴

宴 宴 宴 宴 宴 宴

shè | to shoot, to eject, to emit

射 射 射 射 射 射 射 射 射 射

射 射 射 射 射 射

峰

fēng | peak, summit, a camel's hump

峰 峰 峰 峰 峰 峰 峰 峰 峰 峰

峰 峰 峰 峰 峰 峰

峯

fēng | peak, summit, a camel's hump

峯 峯 峯 峯 峯 峯 峯 峯 峯 峯

峯 峯 峯 峯 峯 峯

席

xí | seat, place, mat, banquet, to take a seat

席 席 席 席 席 席 席 席 席 席

席 席 席 席 席 席

徐

xú | slowly, quietly, calmly, dignified, composed

徐 徐 徐 徐 徐 徐 徐 徐 徐 徐

徐 徐 徐 徐 徐 徐

徑 **jìng** | path, diameter, straight, direct

徑徑徑徑徑徑徑徑徑徑

徑 徑 徑 徑 徑 徑

徒 **tú** | disciple, follower, only, merely, in vain

徒徒徒徒徒徒徒徒徒徒

徒 徒 徒 徒 徒 徒

恩 **ēn** | kindness, mercy, charity

恩恩恩恩恩恩恩恩恩恩

恩 恩 恩 恩 恩 恩

悄 **qiāo** | quiet, silent, still, anxious

悄悄悄悄悄悄悄悄悄悄

悄 悄 悄 悄 悄 悄

悔

huǐ | to regret, to repent, to show remorse

悔 悔 悔 悔 悔 悔 悔 悔 悔 悔

悔 悔 悔 悔 悔 悔

悟

wù | to apprehend, to realize, to become aware

悟 悟 悟 悟 悟 悟 悟 悟 悟 悟

悟 悟 悟 悟 悟 悟

拳

quán | fist, various forms of boxing

拳 拳 拳 拳 拳 拳 拳 拳 拳 拳

拳 拳 拳 拳 拳 拳

挨

āi | close by, near, next to, towards, against, to lean on, to wait

挨 挨 挨 挨 挨 挨 挨 挨 挨 挨

挨 挨 挨 挨 挨 挨

juān | to give, to donate, to give up, to renounce

捐

捐 捐 捐 捐 捐 捐 捐 捐 捐 捐

捐 捐 捐 捐 捐 捐

bǔ | to arrest, to catch, to seize

捕

捕 捕 捕 捕 捕 捕 捕 捕 捕 捕

捕 捕 捕 捕 捕 捕

shài | to dry in the sun, to expose to the sun

晒

晒 晒 晒 晒 晒 晒 晒 晒 晒 晒

晒 晒 晒 晒 晒 晒

shài | to dry in the sun, to expose to the sun

曬

曬 曬 曬 曬 曬 曬 曬 曬 曬 曬 曬 曬

曬 曬 曬 曬 曬 曬

朗

lǎng | bright, clear, distinct

朗 朗 朗 朗 朗 朗 朗 朗 朗 朗

朗 朗 朗 朗 朗 朗

核

hé | core, kernel, nut, seed, atom

核 核 核 核 核 核 核 核 核 核

核 核 核 核 核 核

泰

tài | great, exalted, superior, calm, big

泰 泰 泰 泰 泰 泰 泰 泰 泰 泰

泰 泰 泰 泰 泰 泰

浩

hào | great, grand, vast

浩 浩 浩 浩 浩 浩 浩 浩 浩 浩

浩 浩 浩 浩 浩 浩

烈 liè | fiery, violent, ardent, vehement

烈 烈 烈 烈 烈 烈 烈 烈 烈 烈

烈 烈 烈 烈 烈 烈

疲 pí | weak, tired, exhausted

疲 疲 疲 疲 疲 疲 疲 疲 疲 疲

疲 疲 疲 疲 疲 疲

症 zhèng | ailment, disease, illness

症 症 症 症 症 症 症 症 症 症

症 症 症 症 症 症

益 yì | to profit, to benefit, advantage

益 益 益 益 益 益 益 益 益 益

益 益 益 益 益 益

窄

zhǎi | narrow, tight, narrow-minded

窄 窄 窄 窄 窄 窄 窄 窄 窄 窄

窄 窄 窄 窄 窄 窄

納

nà | to adopt, to accept, to receive, to take

納 納 納 納 納 納 納 納 納 納

納 納 納 納 納 納

純

chún | pure, clean, simple, genuine

純 純 純 純 純 純 純 純 純 純

純 純 純 純 純 純

紛

fēn | tangled, scattered, numerous, confused

紛 紛 紛 紛 紛 紛 紛 紛 紛 紛

紛 紛 紛 紛 紛 紛

翁

wēng | old man, father, father-in-law

翁 翁 翁 翁 翁 翁 翁 翁 翁 翁

翁 翁 翁 翁 翁 翁

翅

chì | wings, fins

翅 翅 翅 翅 翅 翅 翅 翅 翅 翅

翅 翅 翅 翅 翅 翅

胸

xiōng | breast, bosom, heart, mind

胸 胸 胸 胸 胸 胸 胸 胸 胸 胸

胸 胸 胸 胸 胸 胸

脈

mài | a pulse, arteries, veins, blood vessels

脈 脈 脈 脈 脈 脈 脈 脈 脈 脈

脈 脈 脈 脈 脈 脈

mò | affectionate, loving

háng | vessel, craft, to sail, to navigate

航

航航航航航航航航航航

航 航 航 航 航 航

tuō | to commission, to entrust, to rely on

託

託託託託託託託託託託

託 託 託 託 託 託

bào | leopard, panther

豹

豹豹豹豹豹豹豹豹豹豹

豹 豹 豹 豹 豹 豹

pèi | to blend, to mix, to fit, to match

配

配配配配配配配配配配

配 配 配 配 配 配

骨

gǔ | bone, skeleton, frame, framework

骨 骨 骨 骨 骨 骨 骨 骨 骨

骨 骨 骨 骨 骨 骨

鬥

dòu | to struggle, to fight, to contend

鬥 鬥 鬥 鬥 鬥 鬥 鬥 鬥 鬥 鬥

鬥 鬥 鬥 鬥 鬥 鬥

偶

ǒu | accidentally, coincidently, mate, image, idol

偶 偶 偶 偶 偶 偶 偶 偶 偶 偶

偶 偶 偶 偶 偶 偶

副

fù | to assist, to supplement, assistant, secondary, auxiliary

副 副 副 副 副 副 副 副 副 副 副

副 副 副 副 副 副

唯

wéi | only, sole

唯唯唯唯唯唯唯唯唯唯唯

唯 唯 唯 唯 唯 唯

圈

quān | circle, ring, loop, to encircle　**juàn** | pigsty

圈圈圈圈圈圈圈圈圈圈圈

圈 圈 圈 圈 圈 圈

域

yù | area, district, field, land, region, boundary, domain (in taxonomy)

域域域域域域域域域域域

域 域 域 域 域 域

執

zhí | to execute, to grasp, to hold, to keep, to sieze, to detain

執執執執執執執執執執執

執 執 執 執 執 執

péi | to cultivate, to farm, to shore up

培 培 培 培 培 培 培 培 培 培

培 培 培 培 培 培

zhàng | tent, screen, mosquito net, debt, credit, account

帳 帳 帳 帳 帳 帳 帳 帳 帳 帳

帳 帳 帳 帳 帳 帳

yōu | distant, remote, long, far, carefree

悠 悠 悠 悠 悠 悠 悠 悠 悠 悠

悠 悠 悠 悠 悠 悠

qī | ashamed, grieving, related to, relative

戚 戚 戚 戚 戚 戚 戚 戚 戚 戚

戚 戚 戚 戚 戚 戚

捨 | **shě** | to abandon, to give up

捨 捨 捨 捨 捨 捨 捨 捨 捨 捨 捨

捨 捨 捨 捨 捨 捨

捲 | **juǎn** | curled up, to curl, to roll

捲 捲 捲 捲 捲 捲 捲 捲 捲 捲 捲

捲 捲 捲 捲 捲 捲

掃 | **sǎo** | to clean, to sweep, to wipe away, to weed out, to wipe out

掃 掃 掃 掃 掃 掃 掃 掃 掃 掃 掃

掃 掃 掃 掃 掃 掃

sào | broom

授 | **shòu** | to award, to confer, to instruct, to teach

授 授 授 授 授 授 授 授 授 授 授

授 授 授 授 授 授

探

tàn | to find, to locate, to grope for, to search for

探探探探探探探探探探探

探 探 探 探 探 探

控

kòng | to accuse, to charge, to control, to sue

控控控控控控控控控控控

控 控 控 控 控 控

掩

yǎn | to cover up (with a hand), to ambush, to conceal, to shut

掩掩掩掩掩掩掩掩掩掩掩

掩 掩 掩 掩 掩 掩

斜

xié | slanting, sloping, inclined

斜斜斜斜斜斜斜斜斜斜斜

斜 斜 斜 斜 斜 斜

梅

méi | plum, prune

梅 梅 梅 梅 梅 梅 梅 梅 梅 梅 梅

梅 梅 梅 梅 梅 梅

梨

lí | pear, opera

梨 梨 梨 梨 梨 梨 梨 梨 梨 梨 梨

梨 梨 梨 梨 梨 梨

梯

tī | ladder, steps, stairs

梯 梯 梯 梯 梯 梯 梯 梯 梯 梯 梯

梯 梯 梯 梯 梯 梯

欲

yù | desire, want, longing, intent

欲 欲 欲 欲 欲 欲 欲 欲 欲 欲 欲

欲 欲 欲 欲 欲 欲

háo | fine hair, measure of length, one-thousandth

毫 毫 毫 毫 毫 毫 毫 毫 毫 毫 毫

毫 毫 毫 毫 毫 毫

yè | fluid, liquid, juice, sap

液 液 液 液 液 液 液 液 液 液 液

液 液 液 液 液 液

lín | to drench, to drip, to soak, perfectly

淋 淋 淋 淋 淋 淋 淋 淋 淋 淋 淋

淋 淋 淋 淋 淋 淋

hùn | muddy, confused, to mix, to blend, to mingle

混 混 混 混 混 混 混 混 混 混 混

混 混 混 混 混 混

淹

yān | to drown, to immerse, to steep

淹 淹 淹 淹 淹 淹 淹 淹 淹 淹 淹

淹 淹 淹 淹 淹 淹

添

tiān | to add, to append, to increase, to replenish

添 添 添 添 添 添 添 添 添 添 添

添 添 添 添 添 添

爽

shuǎng | crisp, refreshing, candid, frank, pleased, happy

爽 爽 爽 爽 爽 爽 爽 爽 爽 爽 爽

爽 爽 爽 爽 爽 爽

牽

qiān | to drag, to pull, to lead by the hand

牽 牽 牽 牽 牽 牽 牽 牽 牽 牽 牽

牽 牽 牽 牽 牽 牽

měng | violent, savage, cruel, bold

猛

shuài | to command, to lead

率

lǜ | rate, ratio, proportion

lüè | approximate, rough, outline, summary, plan, plot

略

yì | different, strange, unusual, foreign, surprising

異

痕 | hén | scar, mark, vestige, trace

痕 痕 痕 痕 痕 痕 痕 痕 痕 痕 痕

痕 痕 痕 痕 痕 痕

祭 | jì | to sacrifice to, to worship

祭 祭 祭 祭 祭 祭 祭 祭 祭 祭 祭

祭 祭 祭 祭 祭 祭

符 | fú | amulet, charm, mark, tag, to correspond to

符 符 符 符 符 符 符 符 符 符 符

符 符 符 符 符 符

粒 | lì | grain, granule, bullet, pellet

粒 粒 粒 粒 粒 粒 粒 粒 粒 粒 粒

粒 粒 粒 粒 粒 粒

xiū | shame, disgrace, shy, ashamed

羞

羞 羞 羞 羞 羞 羞 羞 羞 羞 羞

羞 羞 羞 羞 羞 羞

lì | jasmine

莉

莉 莉 莉 莉 莉 莉 莉 莉 莉 莉 莉

莉 莉 莉 莉 莉 莉

zhuāng | village, hamlet, villa, manor

莊

莊 莊 莊 莊 莊 莊 莊 莊 莊 莊 莊

莊 莊 莊 莊 莊 莊

mò | cannot, do not, is not, negative

莫

莫 莫 莫 莫 莫 莫 莫 莫 莫 莫

莫 莫 莫 莫 莫 莫

訝 yà | amazed, surprised, to express surprise

訝 訝 訝 訝 訝 訝 訝 訝 訝 訝 訝

訝 訝 訝 訝 訝 訝

貧 pín | poor, needy, impoverished, lacking

貧 貧 貧 貧 貧 貧 貧 貧 貧 貧 貧

貧 貧 貧 貧 貧 貧

軟 ruǎn | soft, pliable, flexible, weak

軟 軟 軟 軟 軟 軟 軟 軟 軟 軟 軟

軟 軟 軟 軟 軟 軟

透 tòu | to pierce, to penetrate, to pass through, thorough

透 透 透 透 透 透 透 透 透 透 透

透 透 透 透 透 透

逐 zhú | to pursue, to expel, step by step

逐 逐 逐 逐 逐 逐 逐 逐 逐 逐 逐

逐 逐 逐 逐 逐 逐

逢 féng | to happen to meet, chance meeting, coincidence

逢 逢 逢 逢 逢 逢 逢 逢 逢 逢 逢

逢 逢 逢 逢 逢 逢

閉 bì | to shut, to close, to obstruct, to block

閉 閉 閉 閉 閉 閉 閉 閉 閉 閉 閉

閉 閉 閉 閉 閉 閉

陶 táo | pottery, ceramics

陶 陶 陶 陶 陶 陶 陶 陶 陶 陶

陶 陶 陶 陶 陶 陶

陷

xiàn | to sink, to plunge, trap, pitfall

陷 陷 陷 陷 陷 陷 陷 陷 陷 陷

陷 陷 陷 陷 陷 陷

雀

què | sparrow

雀 雀 雀 雀 雀 雀 雀 雀 雀 雀 雀

雀 雀 雀 雀 雀 雀

割

gē | to cut, to divide, to partition, to cede

割 割 割 割 割 割 割 割 割 割 割 割

割 割 割 割 割 割

創

chuàng | to establish, to create　**chuāng** | cut, wound, trauma

創 創 創 創 創 創 創 創 創 創 創 創

創 創 創 創 創 創

喉 **chù** | throat, larynx, gullet, guttural

喉 喉 喉 喉 喉 喉 喉 喉 喉 喉 喉 喉

喉 喉 喉 喉 喉 喉

喪 **sāng** | mourning, mourn, funeral

喪 喪 喪 喪 喪 喪 喪 喪 喪 喪 喪 喪

喪 喪 喪 喪 喪 喪

sàng | to die, disappointed, discouraged

哟 **yō** | ah, final particle

哟 哟 哟 哟 哟 哟 哟 哟 哟 哟 哟 哟

哟 哟 哟 哟 哟 哟

婷 **tíng** | attractive, graceful, pretty

婷 婷 婷 婷 婷 婷 婷 婷 婷 婷 婷 婷

婷 婷 婷 婷 婷 婷

méi | go-between, matchmaker, medium

媒 媒 媒 媒 媒 媒 媒 媒 媒 媒 媒 媒

媒 媒 媒 媒 媒 媒

xún | to seek, to search for, to look for, ancient

尋 尋 尋 尋 尋 尋 尋 尋 尋 尋 尋 尋

尋 尋 尋 尋 尋 尋

fú | piece, roll, strip, breadth, width, measure word for textiles

幅 幅 幅 幅 幅 幅 幅 幅 幅 幅 幅 幅

幅 幅 幅 幅 幅 幅

yú | pleasant, delightful, to please

愉 愉 愉 愉 愉 愉 愉 愉 愉 愉 愉 愉

愉 愉 愉 愉 愉 愉

掌 | **zhǎng** | in charge, the palm of the hand, the sole of the foot
掌 掌 掌 掌 掌 掌 掌 掌 掌 掌 掌 掌
掌 掌 掌 掌 掌 掌

描 | **miáo** | to copy, to depict, to sketch, to trace
描 描 描 描 描 描 描 描 描 描 描
描 描 描 描 描 描

插 | **chā** | to insert, to stick in, to pierce, to plant
插 插 插 插 插 插 插 插 插 插 插
插 插 插 插 插 插

揚 | **yáng** | to flutter, to wave, to hoist, to raise, to praise
揚 揚 揚 揚 揚 揚 揚 揚 揚 揚 揚 揚
揚 揚 揚 揚 揚 揚

握 wò | to grasp, to hold, to take by the hand

握握握握握握握握握握握握

握 握 握 握 握 握

揮 huī | to direct, to squander, to wave, to wipe away

揮揮揮揮揮揮揮揮揮揮揮揮

揮 揮 揮 揮 揮 揮

援 yuán | to assist, to lead, to quote, to cite

援援援援援援援援援援援援

援 援 援 援 援 援

斑 bān | freckled, mottled, spotted, striped

斑斑斑斑斑斑斑斑斑斑斑斑

斑 斑 斑 斑 斑 斑

朝	**cháo**	to face, direct, facing, dynasty	**zhāo**	morning

朝 朝 朝 朝 朝 朝 朝 朝 朝 朝 朝 朝

朝　朝　朝　朝　朝　朝

棉	**mián**	cotton, cotton-padded

棉 棉 棉 棉 棉 棉 棉 棉 棉 棉 棉 棉

棉　棉　棉　棉　棉　棉

棍	**gùn**	stick, cudgel, scoundrel

棍 棍 棍 棍 棍 棍 棍 棍 棍 棍 棍 棍

棍　棍　棍　棍　棍　棍

欺	**qī**	to cheat, to double-cross, to deceive

欺 欺 欺 欺 欺 欺 欺 欺 欺 欺 欺 欺

欺　欺　欺　欺　欺　欺

殘

cán | to injure, to ruin, to spoil, cruel, oppressive, savage, disabled

殘殘殘殘殘殘殘殘殘殘殘殘

殘 殘 殘 殘 殘 殘

渡

dù | to cross, to ferry over, to pass through

渡渡渡渡渡渡渡渡渡渡渡渡

渡 渡 渡 渡 渡 渡

測

cè | to survey, to measure, to estimate, to conjecture

測測測測測測測測測測測測

測 測 測 測 測 測

焦

jiāo | burned, scorched, anxious, vexed

焦焦焦焦焦焦焦焦焦焦焦焦

焦 焦 焦 焦 焦 焦

qín | Chinese lute or guitar, string instrument

琴 琴 琴 琴 琴 琴 琴 琴 琴 琴 琴 琴

琴 琴 琴 琴 琴 琴

fān | to take turns, to repeat, to sow, a turn

番 番 番 番 番 番 番 番 番 番 番

番 番 番 番 番 番

suān | straight

瘈 瘈 瘈 瘈 瘈 瘈 瘈 瘈 瘈 瘈 瘈 瘈

瘈 瘈 瘈 瘈 瘈 瘈

dēng | to rise, to mount, to board, to climb

登 登 登 登 登 登 登 登 登 登 登 登

登 登 登 登 登 登

盗

dào | to rob, to steal, thief, bandit

盗 盗 盗 盗 盗 盗 盗 盗 盗 盗 盗 盗

盗 盗 盗 盗 盗 盗

硬

yìng | firm, hard, strong, obstinate

硬 硬 硬 硬 硬 硬 硬 硬 硬 硬 硬 硬

硬 硬 硬 硬 硬 硬

稅

shuì | taxes

稅 稅 稅 稅 稅 稅 稅 稅 稅 稅 稅 稅

稅 稅 稅 稅 稅 稅

稍

shāo | somewhat, slightly, a little, rather

稍 稍 稍 稍 稍 稍 稍 稍 稍 稍 稍 稍

稍 稍 稍 稍 稍 稍

筋

jīn | muscles, tendons

筋 筋 筋 筋 筋 筋 筋 筋 筋 筋 筋 筋

筋 筋 筋 筋 筋 筋

粥

zhōu | porridge, gruel, congee

粥 粥 粥 粥 粥 粥 粥 粥 粥 粥 粥 粥

粥 粥 粥 粥 粥 粥

絡

luò | web, net, to entangle

絡 絡 絡 絡 絡 絡 絡 絡 絡 絡 絡 絡

絡 絡 絡 絡 絡 絡

菇

gū | mushroom

菇 菇 菇 菇 菇 菇 菇 菇 菇 菇 菇

菇 菇 菇 菇 菇 菇

菸 | **yān** | tobacco, dried leaves, to fade

菸 菸 菸 菸 菸 菸 菸 菸 菸 菸 菸
菸 菸 菸 菸 菸 菸

萄 | **táo** | grapes

萄 萄 萄 萄 萄 萄 萄 萄 萄 萄 萄 萄
萄 萄 萄 萄 萄 萄

虛 | **xū** | false, worthless, hollow, empty, vain

虛 虛 虛 虛 虛 虛 虛 虛 虛 虛 虛 虛
虛 虛 虛 虛 虛 虛

裁 | **cái** | to trim, to reduce, to cut, judgment

裁 裁 裁 裁 裁 裁 裁 裁 裁 裁 裁 裁
裁 裁 裁 裁 裁 裁

píng | to appraise, to criticize, to evaluate

評

評評評評評評評評評評評評

評 評 評 評 評 評

dài | to borrow, to lend, to pardon

貸

貸貸貸貸貸貸貸貸貸貸貸貸

貸 貸 貸 貸 貸 貸

mào | commerce, trade

貿

貿貿貿貿貿貿貿貿貿貿貿貿

貿 貿 貿 貿 貿 貿

hè | to congratulate, to send a present

賀

賀賀賀賀賀賀賀賀賀賀賀賀

賀 賀 賀 賀 賀 賀

chèn | to take advantage of, to seize an opportunity

趁 趁 趁 趁 趁 趁 趁 趁 趁 趁 趁 趁

趁 趁 趁 趁 趁 趁

diē | to stumble, to slip, to fall

跌 跌 跌 跌 跌 跌 跌 跌 跌 跌 跌 跌

跌 跌 跌 跌 跌 跌

jù | distance, gap

距 距 距 距 距 距 距 距 距 距 距

距 距 距 距 距 距

sū | butter, crispy, flaky, fluffy, light

酥 酥 酥 酥 酥 酥 酥 酥 酥 酥 酥 酥

酥 酥 酥 酥 酥 酥

鈔

chāo | bank note, paper money, to counterfeit

鈔 鈔 鈔 鈔 鈔 鈔 鈔 鈔 鈔 鈔 鈔 鈔

鈔 鈔 鈔 鈔 鈔 鈔

隆

lóng | prosperous, plentiful, abundant

隆 隆 隆 隆 隆 隆 隆 隆 隆 隆 隆

隆 隆 隆 隆 隆 隆

階

jiē | stairs, steps, degree, rank

階 階 階 階 階 階 階 階 階 階 階

階 階 階 階 階 階

雅

yǎ | elegant, graceful, refined

雅 雅 雅 雅 雅 雅 雅 雅 雅 雅 雅 雅

雅 雅 雅 雅 雅 雅

傲 ào | proud, haughty, overbearing

傲 傲 傲 傲 傲 傲 傲 傲 傲 傲 傲 傲 傲

傲 傲 傲 傲 傲 傲

傻 shǎ | foolish, silly, stupid, an imbecile

傻 傻 傻 傻 傻 傻 傻 傻 傻 傻 傻 傻 傻

傻 傻 傻 傻 傻 傻

僅 jǐn | only, merely, solely, just

僅 僅 僅 僅 僅 僅 僅 僅 僅 僅 僅 僅 僅

僅 僅 僅 僅 僅 僅

勤 qín | industrious, diligent, attentive

勤 勤 勤 勤 勤 勤 勤 勤 勤 勤 勤 勤 勤

勤 勤 勤 勤 勤 勤

嗨　| **hāi** | an exclamation

嗨 嗨 嗨 嗨 嗨 嗨 嗨 嗨 嗨 嗨 嗨 嗨 嗨

嗨 嗨 嗨 嗨 嗨 嗨

塑　| **sù** | to sculpt, to model in clay, plastic

塑 塑 塑 塑 塑 塑 塑 塑 塑 塑 塑 塑 塑

塑 塑 塑 塑 塑 塑

塗　| **tú** | to smear, to scribble, to daub

塗 塗 塗 塗 塗 塗 塗 塗 塗 塗 塗 塗 塗

塗 塗 塗 塗 塗 塗

塞　| **sè** | to stop up, to seal, to cork, to block　**sài** | frontier, fortress

塞 塞 塞 塞 塞 塞 塞 塞 塞 塞 塞 塞 塞

塞 塞 塞 塞 塞 塞

sāi | bottle cork, bottle stopper

嫌　xián　｜　to hate, to detest, to criticize, to suspect

嫌 嫌 嫌 嫌 嫌 嫌 嫌 嫌 嫌 嫌 嫌 嫌 嫌

嫌 嫌 嫌 嫌 嫌 嫌

廉　lián　｜　upright, honorable, honest

廉 廉 廉 廉 廉 廉 廉 廉 廉 廉 廉 廉 廉

廉 廉 廉 廉 廉 廉

愁　chóu　｜　anxious, worried

愁 愁 愁 愁 愁 愁 愁 愁 愁 愁 愁 愁 愁

愁 愁 愁 愁 愁 愁

愈　yù　｜　to recover, to heal, more and more

愈 愈 愈 愈 愈 愈 愈 愈 愈 愈 愈 愈 愈

愈 愈 愈 愈 愈 愈

愚

yú | stupid, foolish

愚 愚 愚 愚 愚 愚 愚 愚 愚 愚 愚 愚 愚

愚 愚 愚 愚 愚 愚

慌

huāng | frantic, nervous, panicked

慌 慌 慌 慌 慌 慌 慌 慌 慌 慌 慌 慌

慌 慌 慌 慌 慌 慌

慎

shèn | cautious, prudent

慎 慎 慎 慎 慎 慎 慎 慎 慎 慎 慎 慎 慎

慎 慎 慎 慎 慎 慎

損

sǔn | to damage, to harm

損 損 損 損 損 損 損 損 損 損 損 損 損

損 損 損 損 損 損

搜
sōu | to seek, to search, to investigate

搜搜搜搜搜搜搜搜搜搜搜

搜 搜 搜 搜 搜 搜

搞
gǎo | to do, to fix, to make, to settle

搞搞搞搞搞搞搞搞搞搞搞搞

搞 搞 搞 搞 搞 搞

暈
yūn | dizzy, faint, foggy, to see stars

暈暈暈暈暈暈暈暈暈暈暈暈暈

暈 暈 暈 暈 暈 暈

楊
yáng | willow, poplar, aspen, surname

楊楊楊楊楊楊楊楊楊楊楊楊楊

楊 楊 楊 楊 楊 楊

méi | crossbar, lintel

楣

楣 楣 楣 楣 楣 楣 楣 楣 楣 楣 楣 楣

楣 楣 楣 楣 楣 楣

liū | to slip, to slide, to glide, slippery

溜

溜 溜 溜 溜 溜 溜 溜 溜 溜 溜 溜 溜

溜 溜 溜 溜 溜 溜

gōu | ditch, drain, gutter, narrow waterway

溝

溝 溝 溝 溝 溝 溝 溝 溝 溝 溝 溝 溝

溝 溝 溝 溝 溝 溝

xī | brook, creek, stream

溪

溪 溪 溪 溪 溪 溪 溪 溪 溪 溪 溪 溪

溪 溪 溪 溪 溪 溪

滅 | **miè** | to extinguish, to wipe out

滑 | **huá** | to slip, to slide, slippery, polished

盟 | **méng** | alliance, covenant, oath, to swear

睜 | **zhēng** | to open one's eyes, to stare

碌 lù | rocky, rough, uneven, mediocre

碌 碌 碌 碌 碌 碌 碌 碌 碌 碌 碌 碌 碌

碌 碌 碌 碌 碌 碌

碎 suì | to break, to smash, broken, busted

碎 碎 碎 碎 碎 碎 碎 碎 碎 碎 碎 碎 碎

碎 碎 碎 碎 碎 碎

綁 bǎng | to tie, to fasten, to bind

綁 綁 綁 綁 綁 綁 綁 綁 綁 綁 綁 綁

綁 綁 綁 綁 綁 綁

置 zhì | to lay out, to place, to set aside

置 置 置 置 置 置 置 置 置 置 置 置 置

置 置 置 置 置 置

署

shǔ | bureau, public office, to sign

署 署 署 署 署 署 署 署 署 署 署 署 署
署 署 署 署 署 署

羨

xiàn | to covet, to envy, to admire, to praise

羨 羨 羨 羨 羨 羨 羨 羨 羨 羨 羨 羨 羨
羨 羨 羨 羨 羨 羨

腫

zhǒng | swelling, swollen, to swell

腫 腫 腫 腫 腫 腫 腫 腫 腫 腫 腫 腫 腫
腫 腫 腫 腫 腫 腫

腰

yāo | waist, lower back, middle, pocket

腰 腰 腰 腰 腰 腰 腰 腰 腰 腰 腰 腰 腰
腰 腰 腰 腰 腰 腰

cháng | intestines, emotions, sausage

腸

腸 腸 腸 腸 腸 腸 腸 腸 腸 腸 腸 腸 腸

腸 腸 腸 腸 腸 腸

pú | grapes, Portugal, Portuguese

葡

葡 葡 葡 葡 葡 葡 葡 葡 葡 葡 葡 葡 葡

葡 葡 葡 葡 葡 葡

hūn | non-vegetarian food, garlic, a foul smell

葷

葷 葷 葷 葷 葷 葷 葷 葷 葷 葷 葷 葷 葷

葷 葷 葷 葷 葷 葷

bǔ | to fix, to mend, to patch, to restore

補

補 補 補 補 補 補 補 補 補 補 補 補

補 補 補 補 補 補

詳

xiáng | complete, detailed, thorough

詳詳詳詳詳詳詳詳詳詳詳詳詳

詳 詳 詳 詳 詳 詳

誇

kuā | to praise, to exaggerate, to boast

誇誇誇誇誇誇誇誇誇誇誇誇誇

誇 誇 誇 誇 誇 誇

賊

zéi | thief, traitor, cunning, sly

賊賊賊賊賊賊賊賊賊賊賊賊賊

賊 賊 賊 賊 賊 賊

跡

jī | trace, sign, mark, footprint

跡跡跡跡跡跡跡跡跡跡跡跡跡

跡 跡 跡 跡 跡 跡

跪 **guì** | to kneel

跪 跪 跪 跪 跪 跪 跪 跪 跪 跪 跪 跪

跪 跪 跪 跪 跪 跪

逼 **bī** | to bother, to pressure, to compel, to force

逼 逼 逼 逼 逼 逼 逼 逼 逼 逼 逼

逼 逼 逼 逼 逼 逼

違 **wéi** | to violate, to disobey, to defy, to separate from

違 違 違 違 違 違 違 違 違 違 違 違

違 違 違 違 違 違

鉛 **qiān** | lead

鉛 鉛 鉛 鉛 鉛 鉛 鉛 鉛 鉛 鉛 鉛 鉛

鉛 鉛 鉛 鉛 鉛 鉛

隔

gé | to separate, to partition, to divide

隔隔隔隔隔隔隔隔隔隔隔隔

隔 隔 隔 隔 隔 隔

飼

sì | to raise animals, to nourish, to feed

飼飼飼飼飼飼飼飼飼飼飼飼飼

飼 飼 飼 飼 飼 飼

飾

shì | to decorate, to adorn, ornament

飾飾飾飾飾飾飾飾飾飾飾飾飾

飾 飾 飾 飾 飾 飾

僑

qiáo | emigrant, to sojourn

僑僑僑僑僑僑僑僑僑僑僑僑僑

僑 僑 僑 僑 僑 僑

劃

huà | to row or paddle a boat, to scratch, to plan, profitable

劃 劃 劃 劃 劃 劃 劃 劃 劃 劃 劃 劃 劃

劃 劃 劃 劃 劃 劃

墓

mù | grave, tomb

墓 墓 墓 墓 墓 墓 墓 墓 墓 墓 墓 墓 墓

墓 墓 墓 墓 墓 墓

寧

níng | calm, peaceful, healthy, rather, to prefer

寧 寧 寧 寧 寧 寧 寧 寧 寧 寧 寧 寧 寧

寧 寧 寧 寧 寧 寧

幕

mù | curtain, screen, tent, measure word for plays and shows

幕 幕 幕 幕 幕 幕 幕 幕 幕 幕 幕 幕 幕

幕 幕 幕 幕 幕 幕

幣

bì | currency, coins, legal tender

幣 幣 幣 幣 幣 幣 幣 幣 幣 幣 幣 幣 幣

幣 幣 幣 幣 幣 幣

摔

shuāi | to fall, to stumble, to trip

摔 摔 摔 摔 摔 摔 摔 摔 摔 摔 摔 摔 摔

摔 摔 摔 摔 摔 摔

旗

qí | banner, flag, streamer

旗 旗 旗 旗 旗 旗 旗 旗 旗 旗 旗 旗 旗

旗 旗 旗 旗 旗 旗

榮

róng | glory, honor, to flourish, to prosper

榮 榮 榮 榮 榮 榮 榮 榮 榮 榮 榮 榮 榮

榮 榮 榮 榮 榮 榮

gòu | to compose, to make, building, frame, structure

構

構構構構構構構構構構構

構 構 構 構 構 構

qiāng | gun, rife, lance, spear

槍

槍槍槍槍槍槍槍槍槍槍槍槍槍

槍 槍 槍 槍 槍 槍

qiàn | deficient, lacking, to apologize, to regret, to be sorry

歡

歡歡歡歡歡歡歡歡歡歡歡歡歡

歡 歡 歡 歡 歡 歡

dī | to drip, a drop of water

滴

滴滴滴滴滴滴滴滴滴滴滴滴

滴 滴 滴 滴 滴 滴

滷

lǔ | sauce, gravy, broth, brine

滷滷滷滷滷滷滷滷滷滷滷滷

滷 滷 滷 滷 滷 滷

漫

màn | inundating, exaggerated

漫漫漫漫漫漫漫漫漫漫漫漫

漫 漫 漫 漫 漫 漫

漲

zhàng | to swell **zhǎng** | flood tide, to rise in price

漲漲漲漲漲漲漲漲漲漲漲漲

漲 漲 漲 漲 漲 漲

盡

jǐn | to exhaust, to use up, to deplete

盡盡盡盡盡盡盡盡盡盡盡盡

盡 盡 盡 盡 盡 盡

dié | plate, small dish

碟 碟 碟 碟 碟 碟 碟 碟 碟 碟 碟 碟 碟

碟 碟 碟 碟 碟 碟

wō | cave, den, nest, hiding place, measure word for small animals

窩 窩 窩 窩 窩 窩 窩 窩 窩 窩 窩 窩 窩

窩 窩 窩 窩 窩 窩

zòng | a dumpling made of glutinous rice

粽 粽 粽 粽 粽 粽 粽 粽 粽 粽 粽 粽 粽

粽 粽 粽 粽 粽 粽

wéi | to preserve, to maintain, to hold together

維 維 維 維 維 維 維 維 維 維 維 維 維

維 維 維 維 維 維

綿

mián | continuous, unbroken, cotten, silk, soft, downy

綿 綿 綿 綿 綿 綿 綿 綿 綿 綿 綿 綿 綿

綿 綿 綿 綿 綿 綿

罰

fá | penalty, fine, to punish, to penalize

罰 罰 罰 罰 罰 罰 罰 罰 罰 罰 罰 罰 罰

罰 罰 罰 罰 罰 罰

膀

bǎng | shoulder, upper arm, wing **páng** | urinary bladder, bladder

膀 膀 膀 膀 膀 膀 膀 膀 膀 膀 膀 膀 膀

膀 膀 膀 膀 膀 膀

蒸

zhēng | steam, vapor, to evaporate

蒸 蒸 蒸 蒸 蒸 蒸 蒸 蒸 蒸 蒸 蒸 蒸

蒸 蒸 蒸 蒸 蒸 蒸

蜜 mì | honey, nectar, sweet

蜜蜜蜜蜜蜜蜜蜜蜜蜜蜜蜜蜜蜜
蜜蜜蜜蜜蜜蜜

製 zhì | system, to establish, to manufacture, to overpower

製製製製製製製製製製製製製
製製製製製製

誌 zhì | determination, will, mark, sign, to record, to write

誌誌誌誌誌誌誌誌誌誌誌誌誌
誌誌誌誌誌誌

豪 háo | brave, heroic, chivalrous

豪豪豪豪豪豪豪豪豪豪豪豪豪
豪豪豪豪豪豪

賓

bīn | guest, visitor, surname

賓 賓 賓 賓 賓 賓 賓 賓 賓 賓 賓 賓 賓

賓 賓 賓 賓 賓 賓

趙

zhào | ancient state, surname

趙 趙 趙 趙 趙 趙 趙 趙 趙 趙 趙 趙 趙

趙 趙 趙 趙 趙 趙

輔

fǔ | side road, to assist, to coach, to tutor

輔 輔 輔 輔 輔 輔 輔 輔 輔 輔 輔 輔 輔

輔 輔 輔 輔 輔 輔

遙

yáo | distant, remote

遙 遙 遙 遙 遙 遙 遙 遙 遙 遙 遙 遙

遙 遙 遙 遙 遙 遙

gé | cabinet, chamber, pavilion

閣 閣 閣 閣 閣 閣 閣 閣 閣 閣 閣 閣 閣

閣 閣 閣 閣 閣 閣

mǐn | Fujian province, a river, a tribe

閩 閩 閩 閩 閩 閩 閩 閩 閩 閩 閩 閩 閩

閩 閩 閩 閩 閩 閩

zhàng | to separate, shield, barricade

障 障 障 障 障 障 障 障 障 障 障 障

障 障 障 障 障 障

fèng | male phoenix, symbol of joy

鳳 鳳 鳳 鳳 鳳 鳳 鳳 鳳 鳳 鳳 鳳 鳳 鳳

鳳 鳳 鳳 鳳 鳳 鳳

儀

yí | instrument, apparatus, ceremony, rites

儀 儀 儀 儀 儀 儀 儀 儀 儀 儀 儀 儀 儀

儀 儀 儀 儀 儀 儀

儉

jiǎn | temperate, frugal, economical

儉 儉 儉 儉 儉 儉 儉 儉 儉 儉 儉 儉 儉

儉 儉 儉 儉 儉 儉

劉

liú | to kill, to destroy, surname

劉 劉 劉 劉 劉 劉 劉 劉 劉 劉 劉 劉 劉

劉 劉 劉 劉 劉 劉

劍

jiàn | sword, dagger, saber

劍 劍 劍 劍 劍 劍 劍 劍 劍 劍 劍 劍 劍

劍 劍 劍 劍 劍 劍

噴 | pēn | to blow, to puff, to spray, to spurt

噴 噴 噴 噴 噴 噴 噴 噴 噴 噴 噴 噴 噴

噴 噴 噴 噴 噴 噴

墨 | mò | ink, writing, Mexico

墨 墨 墨 墨 墨 墨 墨 墨 墨 墨 墨 墨 墨

墨 墨 墨 墨 墨 墨

廢 | fèi | to terminate, to discard, to abrogate

廢 廢 廢 廢 廢 廢 廢 廢 廢 廢 廢 廢 廢

廢 廢 廢 廢 廢 廢

彈 | dàn | bullet, pellet, shell　**tán** | elastic, springy

彈 彈 彈 彈 彈 彈 彈 彈 彈 彈 彈 彈 彈

彈 彈 彈 彈 彈 彈

zhēng | to summon, to recruit, levy, tax, journey, invasion

徵

徵 徵 徵 徵 徵 徵 徵 徵 徵 徵 徵 徵 徵

徵 徵 徵 徵 徵 徵

mù | to admire, to desire, to long for

慕

慕 慕 慕 慕 慕 慕 慕 慕 慕 慕 慕 慕 慕

慕 慕 慕 慕 慕 慕

huì | bright, intelligent, intelligence

慧

慧 慧 慧 慧 慧 慧 慧 慧 慧 慧 慧 慧 慧

慧 慧 慧 慧 慧 慧

lǜ | anxious, concerned, worried

慮

慮 慮 慮 慮 慮 慮 慮 慮 慮 慮 慮 慮 慮

慮 慮 慮 慮 慮 慮

wèi | to calm, to comfort, to reassure

慰

慰 慰 慰 慰 慰 慰 慰 慰 慰 慰 慰 慰 慰

慰 慰 慰 慰 慰 慰

yōu | sad, grieving, melancholy, grief

憂

憂 憂 憂 憂 憂 憂 憂 憂 憂 憂 憂 憂 憂

憂 憂 憂 憂 憂 憂

mó | to scour, to rub, to grind, friction

摩

摩 摩 摩 摩 摩 摩 摩 摩 摩 摩 摩 摩 摩

摩 摩 摩 摩 摩 摩

lāo | to dredge up, to fish for, to scoop out of the water

撈

撈 撈 撈 撈 撈 撈 撈 撈 撈 撈 撈 撈 撈

撈 撈 撈 撈 撈 撈

播

bō | to sow seeds, to scatter, to broadcast, to spread

播 播 播 播 播 播 播 播 播 播 播 播

播 播 播 播 播 播

暫

zàn | temporary

暫 暫 暫 暫 暫 暫 暫 暫 暫 暫 暫 暫

暫 暫 暫 暫 暫 暫

暴

bào | violent, brutal, tyrannical

暴 暴 暴 暴 暴 暴 暴 暴 暴 暴 暴 暴

暴 暴 暴 暴 暴 暴

潑

pō | to pour, to splash, to sprinkle, to water

潑 潑 潑 潑 潑 潑 潑 潑 潑 潑 潑 潑

潑 潑 潑 潑 潑 潑

jié | clean, pure, to purify, to cleanse

潔

潔 潔 潔 潔 潔 潔 潔 潔 潔 潔 潔 潔 潔

潔 潔 潔 潔 潔 潔

cháo | tide, current, damp, moist, wet

潮

潮 潮 潮 潮 潮 潮 潮 潮 潮 潮 潮 潮 潮

潮 潮 潮 潮 潮 潮

zhòu | wrinkles, creases, folds

皺

皺 皺 皺 皺 皺 皺 皺 皺 皺 皺 皺 皺 皺

皺 皺 皺 皺 皺 皺

dào | rice plant, rice growing in the field

稻

稻 稻 稻 稻 稻 稻 稻 稻 稻 稻 稻 稻 稻

稻 稻 稻 稻 稻 稻

箭 | jiàn | arrow, a type of bamboo

箭 箭 箭 箭 箭 箭 箭 箭 箭 箭 箭 箭 箭
箭 箭 箭 箭 箭 箭

糊 | hú | muddled, paste, to stick on with paste

糊 糊 糊 糊 糊 糊 糊 糊 糊 糊 糊 糊
糊 糊 糊 糊 糊 糊

緣 | yuán | reason, cause, fate, margin, hem

緣 緣 緣 緣 緣 緣 緣 緣 緣 緣 緣 緣
緣 緣 緣 緣 緣 緣

編 | biān | to knit, to weave, to arrange, to compile

編 編 編 編 編 編 編 編 編 編 編 編 編
編 編 編 編 編 編

罷

bà | to cease, to finish, to stop, to quit

罷 罷 罷 罷 罷 罷 罷 罷 罷 罷 罷 罷 罷

罷 罷 罷 罷 罷 罷

膠

jiāo | glue, gum, resin, rubber, sticky, to glue

膠 膠 膠 膠 膠 膠 膠 膠 膠 膠 膠 膠 膠

膠 膠 膠 膠 膠 膠

蓮

lián | lotus, water lily, paradise

蓮 蓮 蓮 蓮 蓮 蓮 蓮 蓮 蓮 蓮 蓮 蓮 蓮

蓮 蓮 蓮 蓮 蓮 蓮

蔬

shū | vegetables, greens

蔬 蔬 蔬 蔬 蔬 蔬 蔬 蔬 蔬 蔬 蔬 蔬 蔬

蔬 蔬 蔬 蔬 蔬 蔬

複 fù | again, repeatedly, copy, duplicate, to restore, to return

複 複 複 複 複 複 複 複 複 複 複 複

複 複 複 複 複 複

諒 liàng | to excuse, to forgive, to guess, to presume

諒 諒 諒 諒 諒 諒 諒 諒 諒 諒 諒 諒

諒 諒 諒 諒 諒 諒

賭 dǔ | to bet, to gamble, to wager

賭 賭 賭 賭 賭 賭 賭 賭 賭 賭 賭 賭

賭 賭 賭 賭 賭 賭

趟 tàng | time, occasion, to make a journey

趟 趟 趟 趟 趟 趟 趟 趟 趟 趟 趟 趟

趟 趟 趟 趟 趟 趟

踩

căi | to step on, to stamp

踩 踩 踩 踩 踩 踩 踩 踩 踩 踩 踩 踩 踩

踩 踩 踩 踩 踩 踩

輩

bèi | generation, lifetime, contemporary

輩 輩 輩 輩 輩 輩 輩 輩 輩 輩 輩 輩 輩

輩 輩 輩 輩 輩 輩

遭

zāo | to meet, to encounter, to come across

遭 遭 遭 遭 遭 遭 遭 遭 遭 遭 遭

遭 遭 遭 遭 遭 遭

遷

qiān | to shift, to move, to transfer, to change

遷 遷 遷 遷 遷 遷 遷 遷 遷 遷 遷 遷

遷 遷 遷 遷 遷 遷

鄭 zhèng | state in today's Henan, surname

鄭 鄭 鄭 鄭 鄭 鄭 鄭 鄭 鄭 鄭 鄭 鄭 鄭

鄭 鄭 鄭 鄭 鄭 鄭

銷 xiāo | to fuse, to melt, to market, to sell

銷 銷 銷 銷 銷 銷 銷 銷 銷 銷 銷 銷 銷

銷 銷 銷 銷 銷 銷

鋒 fēng | spear-point, edge, point, tip

鋒 鋒 鋒 鋒 鋒 鋒 鋒 鋒 鋒 鋒 鋒 鋒 鋒

鋒 鋒 鋒 鋒 鋒 鋒

閱 yuè | to examine, to inspect, to read, to review

閱 閱 閱 閱 閱 閱 閱 閱 閱 閱 閱 閱 閱

閱 閱 閱 閱 閱 閱

餘 yú | surplus, remainder, excess

餘 餘 餘 餘 餘 餘 餘 餘 餘 餘 餘 餘 餘

餘 餘 餘 餘 餘 餘

駕 jià | to drive, to ride, to sail, carriage, cart

駕 駕 駕 駕 駕 駕 駕 駕 駕 駕 駕 駕 駕

駕 駕 駕 駕 駕 駕

駛 shǐ | to drive, to pilot, to ride, fast, quick

駛 駛 駛 駛 駛 駛 駛 駛 駛 駛 駛 駛 駛

駛 駛 駛 駛 駛 駛

儒 rú | Confucian scholar

儒 儒 儒 儒 儒 儒 儒 儒 儒 儒 儒 儒 儒

儒 儒 儒 儒 儒 儒

jǐn | to exhaust, to use up, to deplete

儘

kěn | to cultivate, to farm, to reclaim

墾

bì | partition, wall, rampart

壁

fèn | to strive, to exert effort, to arouse

奮

dǎo | to direct, to guide, to lead, to conduct

導

導 導 導 導 導 導 導 導 導 導 導 導

導 導 導 導 導 導

píng | to lean on, to rely on

憑

憑 憑 憑 憑 憑 憑 憑 憑 憑 憑 憑 憑 憑

憑 憑 憑 憑 憑 憑

jiǎn | to pick up, to gather, to collect

撿

撿 撿 撿 撿 撿 撿 撿 撿 撿 撿 撿 撿 撿

撿 撿 撿 撿 撿 撿

yōng | to have, to hold, to embrace, to hug, to flock, to throng

擁

擁 擁 擁 擁 擁 擁 擁 擁 擁 擁 擁 擁 擁

擁 擁 擁 擁 擁 擁

zé | to select, to choose

擇 擇 擇 擇 擇 擇 擇 擇 擇 擇 擇 擇

擇 擇 擇 擇 擇 擇

dǎng | to block, to obstruct, to get in the way, cover, guard

擋 擋 擋 擋 擋 擋 擋 擋 擋 擋 擋 擋

擋 擋 擋 擋 擋 擋

cāo | to conduct, to manage, to run

操 操 操 操 操 操 操 操 操 操 操 操

操 操 操 操 操 操

xiǎo | dawn, clear, explicit, known

曉 曉 曉 曉 曉 曉 曉 曉 曉 曉 曉 曉

曉 曉 曉 曉 曉 曉

樸

pǔ | plain, simple, sincere

樸樸樸樸樸樸樸樸樸樸樸樸樸

樸 樸 樸 樸 樸 樸

橫

héng | horizontal, across **hèng** | unreasonable, harsh

橫橫橫橫橫橫橫橫橫橫橫橫橫

橫 橫 橫 橫 橫 橫

燃

rán | to ignite, to burn, combustion

燃燃燃燃燃燃燃燃燃燃燃燃燃

燃 燃 燃 燃 燃 燃

燕

yàn | lovebird, swallow

燕燕燕燕燕燕燕燕燕燕燕燕燕

燕 燕 燕 燕 燕 燕

磨

mó | to grind, to polish, to rub, to wear out **mò** | grindstone, millstone

磨 磨 磨 磨 磨 磨 磨 磨 磨 磨 磨 磨 磨

磨 磨 磨 磨 磨 磨

積

jī | to store up, to amass, to accumulate

積 積 積 積 積 積 積 積 積 積 積 積 積

積 積 積 積 積 積

築

zhù | building, a five-string lute

築 築 築 築 築 築 築 築 築 築 築 築 築

築 築 築 築 築 築

膩

nì | greasy, oily, smooth, bored, tired

膩 膩 膩 膩 膩 膩 膩 膩 膩 膩 膩 膩 膩

膩 膩 膩 膩 膩 膩

róng | to melt, to fuse, to blend, to harmonize

融

融融融融融融融融融融融融融

融 融 融 融 融 融

mǎ | ant, leech

螞

螞螞螞螞螞螞螞螞螞螞螞螞螞

螞 螞 螞 螞 螞 螞

xié | to joke, to jest, to harmonize, to agree

諧

諧諧諧諧諧諧諧諧諧諧諧諧諧

諧 諧 諧 諧 諧 諧

móu | to plan, to scheme, stratagem

謀

謀謀謀謀謀謀謀謀謀謀謀謀謀

謀 謀 謀 謀 謀 謀

謂 | wèi | to call, to say, to tell, name, title, meaning

謂 謂 謂 謂 謂 謂 謂 謂 謂 謂 謂 謂

謂 謂 謂 謂 謂 謂

輸 | shū | to carry, to haul, to transport

輸 輸 輸 輸 輸 輸 輸 輸 輸 輸 輸 輸 輸

輸 輸 輸 輸 輸 輸

辨 | biàn | to recognize, to distinguish, to discriminate

辨 辨 辨 辨 辨 辨 辨 辨 辨 辨 辨 辨 辨

辨 辨 辨 辨 辨 辨

遲 | chí | tardy, slow, late, to delay

遲 遲 遲 遲 遲 遲 遲 遲 遲 遲 遲 遲

遲 遲 遲 遲 遲 遲

zūn | to follow, to comply with, to honor

遵

yí | to lose, a lost article

遺

gāng | steel, hard, strong, tough

鋼

lù | to copy, to record, to write down

錄

錦

jǐn | brocade, tapestry, embroidered

錦 錦 錦 錦 錦 錦 錦 錦 錦 錦 錦 錦 錦

錦 錦 錦 錦 錦 錦

雕

diāo | to carve, to engrave, eagle, vulture

雕 雕 雕 雕 雕 雕 雕 雕 雕 雕 雕 雕 雕

雕 雕 雕 雕 雕 雕

默

mò | silent, quiet, still, dark

默 默 默 默 默 默 默 默 默 默 默 默 默

默 默 默 默 默 默

優

yōu | superior, elegant

優 優 優 優 優 優 優 優 優

優 優 優 優 優 優

勵

lì | to encourage, to strive

勵 勵 勵 勵 勵 勵 勵 勵 勵

勵 勵 勵 勵 勵 勵

嬰

yīng | baby, infant, to bother

嬰 嬰 嬰 嬰 嬰 嬰 嬰 嬰 嬰

嬰 嬰 嬰 嬰 嬰 嬰

擊

jī | to strike, to hit, to beat, to attack, to fight

擊 擊 擊 擊 擊 擊 擊 擊 擊

擊 擊 擊 擊 擊 擊

擠

jǐ | to squeeze, to push against, crowded

擠 擠 擠 擠 擠 擠 擠 擠 擠

擠 擠 擠 擠 擠 擠

擦

cā | to clean, to erase, to polish, a brush

擦擦擦擦擦擦擦擦擦

擦 擦 擦 擦 擦 檔

檔

dàng | shelve, frame, files, records, grade, level

檔檔檔檔檔檔檔檔檔

檔 檔 檔 檔 檔 檔

檢

jiǎn | to check, to examine, to inspect

檢檢檢檢檢檢檢檢檢

檢 檢 檢 檢 檢 檢

濟

jì | to aid, to help, to relieve, to ferry across

濟濟濟濟濟濟濟濟濟

濟 濟 濟 濟 濟 濟

yíng | camp, barracks, army, to run, to manage

營

營營營營營營營營營營營營營

營 營 營 營 營 營

huò | to get, to obtain, to receive, to sieze

獲

獲獲獲獲獲獲獲獲獲

獲 獲 獲 獲 獲 獲

liáo | cured, healed, to recover

療

療療療療療療療療療

療 療 療 療 療 療

qiáo | to glance at, to look at, to see

瞧

瞧瞧瞧瞧瞧瞧瞧瞧瞧

瞧 瞧 瞧 瞧 瞧 瞧

瞪

dèng | to stare at

瞪 瞪 瞪 瞪 瞪 瞪 瞪 瞪 瞪

瞪 瞪 瞪 瞪 瞪 瞪

瞭

liǎo | bright, clear-sighted, to understand

瞭 瞭 瞭 瞭 瞭 瞭 瞭 瞭 瞭

瞭 瞭 瞭 瞭 瞭 瞭

liào | to watch from a height or distance

糟

zāo | sediment, dregs, to waste, to spoil

糟 糟 糟 糟 糟 糟 糟 糟 糟

糟 糟 糟 糟 糟 糟

縫

féng | to sew, to mend **fèng** | crack, narrow slit

縫 縫 縫 縫 縫 縫 縫 縫 縫 縫 縫 縫

縫 縫 縫 縫 縫 縫

縮 suō | to withdraw, to shrink, to pull back, abbreviation

縮 縮 縮 縮 縮 縮 縮 縮 縮

縮 縮 縮 縮 縮 縮

縱 zòng | to indulge in, to give free reign to

縱 縱 縱 縱 縱 縱 縱 縱 縱

縱 縱 縱 縱 縱 縱

繁 fán | complex, difficult, many, diverse

繁 繁 繁 繁 繁 繁 繁 繁 繁

繁 繁 繁 繁 繁 繁

臂 bì | arm

臂 臂 臂 臂 臂 臂 臂 臂 臂

臂 臂 臂 臂 臂 臂

薄

báo | thin, slight, meager, weak, poor, stingy **bò** | peppermint

薄薄薄薄薄薄薄薄薄薄薄薄薄

薄 薄 薄 薄 薄 薄

虧

kuī | to lose, to fail, loss, damages, deficient

虧虧虧虧虧虧虧虧虧

虧 虧 虧 虧 虧 虧

謊

huǎng | to lie

謊謊謊謊謊謊謊謊謊

謊 謊 謊 謊 謊 謊

謙

qiān | humble, modest

謙謙謙謙謙謙謙謙謙

謙 謙 謙 謙 謙 謙

邀 | **yāo** | to invite, to welcome, to intercept, to meet

邀 邀 邀 邀 邀 邀 邀 邀 邀 邀 邀 邀
邀 邀 邀 邀 邀 邀

錬 | **liàn** | smelt metals, forge, refine

錬 錬 錬 錬 錬 錬 錬 錬 錬
錬 錬 錬 錬 錬 錬

鍛 | **duàn** | to temper, to refine, to forge metal

鍛 鍛 鍛 鍛 鍛 鍛 鍛 鍛 鍛
鍛 鍛 鍛 鍛 鍛 鍛

餵 | **wèi** | to feed, to raise

餵 餵 餵 餵 餵 餵 餵 餵 餵
餵 餵 餵 餵 餵 餵

擴

kuò | to expand, to stretch, to magnify

擴 擴 擴 擴 擴 擴 擴 擴 擴 擴

擴 擴 擴 擴 擴 擴

擺

bǎi | to arrange, to display, pendulum, swing

擺 擺 擺 擺 擺 擺 擺 擺 擺 擺

擺 擺 擺 擺 擺 擺

擾

rǎo | to poke, to disturb, to annoy, to agitate

擾 擾 擾 擾 擾 擾 擾 擾 擾 擾

擾 擾 擾 擾 擾 擾

歸

guī | to return, to go back, to return to, to revert

歸 歸 歸 歸 歸 歸 歸 歸 歸 歸

歸 歸 歸 歸 歸 歸

liè | hunting, field sports

獵

liáng | food, grain, provisions

糧

rào | to entwine, to wind around, to orbit, to revolve

繞

jí | by means of, excuse, pretext, to rely on

藉

jí | in a mess, scattered about

藏

cáng | to conceal, to hide, to hoard, to store

藏 藏 藏 藏 藏 藏 藏 藏 藏

藏 藏 藏 藏 藏 藏

zàng | hidden treasure, treasure

蟲

chóng | lower animals, such as insects, worms, mollusks, low-life

蟲 蟲 蟲 蟲 蟲 蟲 蟲 蟲 蟲 蟲

蟲 蟲 蟲 蟲 蟲 蟲

謹

jǐn | prudent, cautious, attentive

謹 謹 謹 謹 謹 謹 謹 謹 謹 謹

謹 謹 謹 謹 謹 謹

蹟

jī | trace, tracks, footprints

蹟 蹟 蹟 蹟 蹟 蹟 蹟 蹟 蹟 蹟

蹟 蹟 蹟 蹟 蹟 蹟

闖 chuǎng | to rush in, to charge in, to burst in

闖 闖 闖 闖 闖 闖 闖 闖 闖 闖

闖 闖 闖 闖 闖 闖

鞭 biān | whip, to lash, to flog

鞭 鞭 鞭 鞭 鞭 鞭 鞭 鞭 鞭 鞭

鞭 鞭 鞭 鞭 鞭 鞭

額 é | forehead, quota, amount

額 額 額 額 額 額 額 額 額 額

額 額 額 額 額 額

鵝 é | goose

鵝 鵝 鵝 鵝 鵝 鵝 鵝 鵝 鵝 鵝 鵝 鵝

鵝 鵝 鵝 鵝 鵝 鵝

嚨

lóng | throat

嚨嚨嚨嚨嚨嚨嚨嚨嚨嚨

嚨 嚨 嚨 嚨 嚨 嚨

寵

chǒng | to love, to favor, to pamper, to spoil, concubine

寵寵寵寵寵寵寵寵寵寵

寵 寵 寵 寵 寵 寵

懶

lǎn | lazy, languid, listless

懶懶懶懶懶懶懶懶懶懶

懶 懶 懶 懶 懶 懶

懷

huái | bosom, breast, to carry in one's bosom

懷懷懷懷懷懷懷懷懷懷

懷 懷 懷 懷 懷 懷

bào | crackle, pop, burst, explode

爆 爆 爆 爆 爆 爆 爆 爆 爆 爆

爆 爆 爆 爆 爆 爆

shòu | beast, animal, bestial

獸 獸 獸 獸 獸 獸 獸 獸 獸 獸

獸 獸 獸 獸 獸 獸

wěn | steady, stable, solid, firm

穩 穩 穩 穩 穩 穩 穩 穩 穩 穩

穩 穩 穩 穩 穩 穩

huò | to get, to obtain, to receive, to sieze

穫 穫 穫 穫 穫 穫 穫 穫 穫 穫

穫 穫 穫 穫 穫 穫

簿
bù | register, notebook, account book

簿 簿 簿 簿 簿 簿 簿 簿 簿 簿

簿 簿 簿 簿 簿 簿

繩
shéng | string, rope, cord, to control

繩 繩 繩 繩 繩 繩 繩 繩 繩 繩

繩 繩 繩 繩 繩 繩

繪
huì | to sketch, to paint, to draw

繪 繪 繪 繪 繪 繪 繪 繪 繪 繪

繪 繪 繪 繪 繪 繪

繫
xì | to connect, to arrest, to worry　　**jì** | to tie, to fasten, to button up

繫 繫 繫 繫 繫 繫 繫 繫 繫 繫

繫 繫 繫 繫 繫 繫

羅

luō | gauze, net, to collect, to display

羅 羅 羅 羅 羅 羅 羅 羅 羅 羅

羅 羅 羅 羅 羅 羅

蟻

yǐ | ant

蟻 蟻 蟻 蟻 蟻 蟻 蟻 蟻 蟻 蟻

蟻 蟻 蟻 蟻 蟻 蟻

贈

zèng | to bestow, to confer, to present a gift

贈 贈 贈 贈 贈 贈 贈 贈 贈 贈

贈 贈 贈 贈 贈 贈

贊

zàn | to help, to support, to laud, to praise

贊 贊 贊 贊 贊 贊 贊 贊 贊 贊

贊 贊 贊 贊 贊 贊

辭

cí | words, speech, to resign, to take leave

辭 辭 辭 辭 辭 辭 辭 辭 辭 辭

辭 辭 辭 辭 辭 辭

鬍

hú | recklessly, foolishly, wildly

鬍 鬍 鬍 鬍 鬍 鬍 鬍 鬍 鬍 鬍

鬍 鬍 鬍 鬍 鬍 鬍

爐

lú | fireplace, furnace, oven, stove

爐 爐 爐 爐 爐 爐 爐 爐 爐 爐

爐 爐 爐 爐 爐 爐

礦

kuàng | mine, mineral, ore

礦 礦 礦 礦 礦 礦 礦 礦 礦 礦

礦 礦 礦 礦 礦 礦

競　**jìng**　to compete, to contend, to vie

競 競 競 競 競 競 競 競 競 競 競

競 競 競 競 競 競

觸　**chù**　to butt, to gore, to ram, to touch

觸 觸 觸 觸 觸 觸 觸 觸 觸 觸 觸

觸 觸 觸 觸 觸 觸

譯　**yì**　to translate, to interpret, to encode, to decode

譯 譯 譯 譯 譯 譯 譯 譯 譯 譯 譯

譯 譯 譯 譯 譯 譯

贏　**yíng**　to win, to gain, surplus, profit

贏 贏 贏 贏 贏 贏 贏 贏 贏 贏 贏

贏 贏 贏 贏 贏 贏

釋

shì | to explain, to interpret, to release

釋 釋 釋 釋 釋 釋 釋 釋 釋 釋 釋

釋 釋 釋 釋 釋 釋

飄

piāo | to drift, to float, to flutter

飄 飄 飄 飄 飄 飄 飄 飄 飄 飄 飄

飄 飄 飄 飄 飄 飄

黨

dǎng | political party, gang, faction

黨 黨 黨 黨 黨 黨 黨 黨 黨 黨 黨

黨 黨 黨 黨 黨 黨

屬

shǔ | class, category, type, family, affiliated, belonging to

屬 屬 屬 屬 屬 屬 屬 屬 屬 屬 屬

屬 屬 屬 屬 屬 屬

櫻 yīng | cherry, cherry blossom

櫻 櫻 櫻 櫻 櫻 櫻 櫻 櫻 櫻 櫻

櫻 櫻 櫻 櫻 櫻 櫻

爛 làn | overcooked, overripe, rotten, spoiled

爛 爛 爛 爛 爛 爛 爛 爛 爛 爛

爛 爛 爛 爛 爛 爛

蘭 lán | orchid, elegant, graceful

蘭 蘭 蘭 蘭 蘭 蘭 蘭 蘭 蘭 蘭

蘭 蘭 蘭 蘭 蘭 蘭

襪 wà | socks, stockings

襪 襪 襪 襪 襪 襪 襪 襪 襪 襪

襪 襪 襪 襪 襪 襪

颷 | **biāo** | whirlwind

魔 | **mó** | demon, evil spirit, magic, spell

攤 | **tān** | to spread out, to open, to allot, a merchant's stand

灘 | **tān** | rapids, sandbar, shoal

yǐn | rash, addiction, craving, habit

癮

癮 癮 癮 癮 癮 癮 癮 癮 癮 癮 癮

癮 癮 癮 癮 癮 癮

lóng | basket, cage, bamboo basket used to serve dimsum

籠

籠 籠 籠 籠 籠 籠 籠 籠 籠 籠 籠 籠

籠 籠 籠 籠 籠 籠

chèn | underwear, lining, in contrast

襯

襯 襯 襯 襯 襯 襯 襯 襯 襯 襯 襯

襯 襯 襯 襯 襯 襯

jiāo | haughty, spirited, a wild stallion

驕

驕 驕 驕 驕 驕 驕 驕 驕 驕 驕 驕 驕

驕 驕 驕 驕 驕 驕

| 戀 | liàn | love, to yearn for, to long for |

戀 戀 戀 戀 戀 戀 戀 戀 戀 戀 戀 戀

戀 戀 戀 戀 戀 戀

| 顯 | xiǎn | clear, evident, prominent, to show |

顯 顯 顯 顯 顯 顯 顯 顯 顯 顯 顯 顯

顯 顯 顯 顯 顯 顯

| 靈 | líng | spirit, soul, spiritual world |

靈 靈 靈 靈 靈 靈 靈 靈 靈 靈 靈 靈 靈

靈 靈 靈 靈 靈 靈

| 鷹 | yīng | eagle, falcon, hawk |

鷹 鷹 鷹 鷹 鷹 鷹 鷹 鷹 鷹 鷹 鷹 鷹 鷹

鷹 鷹 鷹 鷹 鷹 鷹

鑰

yào | lock, key

鑰 鑰 鑰 鑰 鑰 鑰 鑰 鑰 鑰 鑰 鑰 鑰 鑰

鑰 鑰 鑰 鑰 鑰 鑰

驢

lǘ | donkey, ass

驢 驢 驢 驢 驢 驢 驢 驢 驢 驢 驢 驢 驢

驢 驢 驢 驢 驢 驢

鑽

zuān | to bore, to drill, to pierce　**zuàn** | an auger, diamond

鑽 鑽 鑽 鑽 鑽 鑽 鑽 鑽 鑽 鑽 鑽 鑽 鑽

鑽 鑽 鑽 鑽 鑽 鑽

LifeStyle065

華語文書寫能力習字本：中英文版進階級5
（依國教院三等七級分類，含英文釋意及筆順練習）

作者	療癒人心悅讀社
美術設計	許維玲
編輯	劉曉甄
企畫統籌	李橘
總編輯	莫少閒
出版者	朱雀文化事業有限公司
地址	台北市基隆路二段 13-1 號 3 樓
電話	02-2345-3868
傳真	02-2345-3828
劃撥帳號	19234566 朱雀文化事業有限公司
e-mail	redbook@hibox.biz
網址	http://redbook.com.tw
總經銷	大和書報圖書股份有限公司02-8990-2588
ISBN	978-626-7064-15-3
初版一刷	2022.06
定價	169 元
出版登記	北市業字第1403號

國家圖書館出版品預行編目

華語文書寫能力習字本：中英文版
進階級5，癒人心悅讀社 著；--初
版--臺北市：朱雀文化，2022.06
面；公分--（Lifestyle；65）
ISBN：978-626-7064-15-3（平裝）
1.CST：習字範本　2.CST：漢字

943.9　　　　　　　　111008278

About 買書：
●朱雀文化圖書在北中南各書店及誠品、 金石堂、 何嘉仁等連鎖書店均有販售， 如欲購買本公司圖書，
建議你直接詢問書店店員。 如果書店已售完， 請撥本公司電話(02)2345-3868。
●●至朱雀文化網站購書（http://redbook.com.tw）， 可享85折優惠。
●●●至郵局劃撥（戶名：朱雀文化事業有限公司， 帳號19234566）， 掛號寄書不加郵資， 4本以下無折
扣， 5～9本95折， 10本以上9折優惠。